14. November 87

JAMES STIRLING
DIE NEUE
STAATSGALERIE
STUTTGART

To John,

I hope that this short
weekend here in Stuttgart
will not be your last visit.
You know that you are
welcome any time.

Dieter

JAMES STIRLING

DIE NEUE STAATSGALERIE STUTTGART

TEXT THORSTEN RODIEK
PHOTOGRAPHIEN WALTRAUD KRASE
VERLAG GERD HATJE

Copyright 1984 by Verlag Gerd Hatje,
Stuttgart
ISBN 3 7757 0199 0

Gestaltung:
Gerd Hatje, Peter Steiner, Ruth Wurster

Satz und Druck:
Koelblindruck, Baden-Baden

Reproduktionen:
Repro-Technik Ruit, Ostfildern

Einband:
Josef Spinner, Ottersweier

Inhalt

Die Geschichte der Neuen Staatsgalerie beginnt nicht erst im Jahre 1977, als man den englischen Architekten James Stirling mit der Bauausführung beauftragte, sondern bereits 1974, als das Land Baden-Württemberg einen »Allgemeinen Ideen- und Bauwettbewerb für die Bundesrepublik und West-Berlin« ausschrieb. – Die Aufgabenstellung wurde folgendermaßen formuliert: »Das landeseigene Gelände zwischen Konrad-Adenauer-, Urban- und Schillerstraße soll im Rahmen einer städtebaulichen Erneuerung mit Einrichtungen für den Landtag des Landes Baden-Württemberg, die Verwaltungen des Landes Baden-Württemberg, ein Kammertheater der Württembergischen Staatstheater und der Erweiterung der Staatsgalerie überbaut werden. Durch den vorliegenden Wettbewerb sollen grundsätzliche Lösungsmöglichkeiten aufgezeigt und im Rahmen dieser Bearbeitungsstufe die notwendigen städtebaulichen und architektonischen Planungsvorschläge eingeleitet werden. Der Ideenwettbewerb bezieht sich auf das gesamte Planungsgebiet, während der Bauwettbewerb nur die Erweiterung des Landtags betrifft.«[1]

Der Wettbewerb bezog sich also auf den »kulturellen Bereich« am östlichen Hangfuß in der City Stuttgarts. In dieser Zone waren im 19. Jahrhundert eine Reihe wichtiger kultureller Bauten, wie das Naturkundemuseum mit dem Hauptstaatsarchiv (1826–1840), die Landesbibliothek (1883–1889) und die Staatsgalerie (1838–1843) entstanden. Sie alle waren baulich auf die damalige Obere Neckarstraße ausgerichtet gewesen. Ihnen gegenüber befanden sich die Hohe Karlsschule, die Königliche Reithalle sowie die Theatergebäude. Mit Ausnahme der Staatsgalerie und des Wilhelmspalais waren alle anderen Gebäude dem Krieg und seinen Folgen zum Opfer gefallen.

Durch den Bau der heutigen, mehrspurigen Konrad-Adenauer-Straße (zuvor: Obere Neckarstraße) ist das ehemals hier bestehende räumliche Ensemble zerstört worden. Der sogenannte »kulturelle Bereich« wurde von der City praktisch abgeschnitten. Es war nun die Aufgabe, dieses abgetrennte Gebiet wieder an den anderen Stadtraum anzubinden, um auf diese Weise die Bildung eines seinem Rang angemessenen Bereichs zu begünstigen. Hierbei sollten topographische Gegebenheiten berücksichtigt und zugleich eine Beziehung von Alt- und Neubauten in formaler und funktionaler Hinsicht hergestellt werden.

Der 10. Juni 1974 war Abgabetermin. Aus der Preisgerichtssitzung, die vom

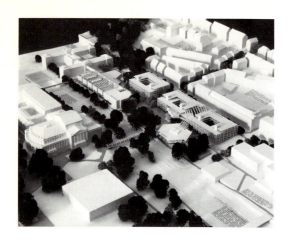

Behnisch & Partner
und Kammerer, Belz + Partner.
Modell für die Erweiterung von
Landtag, Staatsgalerie
und Kammertheater. 1974

8.–10. Juli stattfand, gingen die Arbeitsgemeinschaft Prof. Behnisch & Partner und Prof. Kammerer, Belz + Partner (Stuttgart), die Architekten H. Heckmann und H. P. Kristel (Stuttgart) sowie das Team Mauthe + Klumpp (Stuttgart) als jeweils erste Preisträger (je 64 000 DM) unter den 62 Bewerbern hervor.[2] Die Preise wurden einstimmig zuerkannt. Dennoch wurde keiner der eingereichten Vorschläge realisiert, da man erkennen mußte, daß die Vermengung von Bauwettbewerb für eine konkret umrissene Bauaufgabe mit generalisierenden Vorschlägen für die gesamte urbane Zone zu keiner befriedigenden Lösung führen konnte.

Die Bedingung, auch Alternativvorschläge für das Plenarsaalgebäude des Landtags machen zu müssen, erschwerte zusätzlich die Entwicklung guter Lösungen. Das Preisgericht beschloß daher, »... aufgrund des Wettbewerbsergebnisses zunächst eine entwicklungsfähige Rahmenkonzeption zu erarbeiten und hierfür klare Voraussetzungen programmatischer Art durch Überprüfung der Grundbedingungen zu schaffen, die bisher als gültig angesehen werden mußten.«[3] Für die Ausarbeitung der Rahmenkonzeption empfahl das Preisgericht, die Preisträger der ersten Preisgruppe hinzuzuziehen oder diejenigen zu beauftragen, deren Arbeiten geeignete Entwicklungsmöglichkeiten zu einer schöpferischen Neugestaltung des Gesamtraumes boten.

Die allgemeine wirtschaftliche Rezession verhinderte zunächst die Realisierung der Landtagserweiterung. Drei Jahre später, im April 1977, wurde nach dem Vorbild der Museumswettbewerbe von Köln und Düsseldorf aus dem Jahre 1975 ein internationaler, aber beschränkter Wettbewerb (mit nur elf geladenen Teilnehmern) unter dem Thema »Erweiterung Staatsgalerie-Neubau, Kammertheater Stuttgart« ausgeschrieben. Jeder der Teilnehmer erhielt ein Arbeitshonorar in Höhe von 11 500 DM. Neben den sieben Preisträgern der ersten bis dritten Plätze des Wettbewerbs von 1974 wurden zusätzlich noch vier weitere, ausländische Architektenteams hinzugezogen. Es waren: Prof. Jørgen Bo und Prof. Vilhelm Wohlert, Kopenhagen; Powell, Moya + Partners, London; Prof. Pierre Zoelly, Zürich; James Stirling, Michael Wilford and Associates, London.[4] Der 30. August 1977 war Abgabetermin. Das Preisgericht tagte am 14. und 15. September 1977. Einstimmig wurden der englische Architekt James Stirling und Partner erster (25 000 DM), die Dänen Bo und Wohlert zweiter (15 000 DM) und die Stuttgarter Beh-

nisch & Partner dritter Preisträger (10 000 DM). Bereits am 27. September 1977 wurde, der Preisgerichtsempfehlung entsprechend, im Ministerrat beschlossen, die Planung auf der Basis des preisgekrönten Entwurfs fortzuführen.

Das eigentliche Wettbewerbsprogramm hatte aus drei Teilen bestanden. Gefordert war die Erweiterung der Staatsgalerie, der Neubau eines Kammertheaters sowie die Errichtung einiger Räume für die Staatliche Hochschule für Musik und Darstellende Kunst. Im Neubau sollten Räume unterschiedlicher Funktionen miteinander vereint werden. So waren Ausstellungsräume für die ständige Sammlung von etwa 2 450 qm Größe, ein Raum für Wechselausstellungen, ein 500 Personen fassender Film-/Vortragssaal, ein großes Foyer mit Informationsstand und Verkaufsmöglichkeit, ein Seminarraum beziehungsweise eine Malklasse, eine Bibliothek mit wissenschaftlichem Bereich und allgemeinem Lesesaal, ein Schlemmer- und Grohmann-Archiv sowie eine Cafeteria gefordert. Zusätzlich sollten noch Räumlichkeiten für Depots, Lagerräume und Magazine geschaffen werden. Außerdem verlangte man im Wettbewerb die Errichtung eines nur Skulpturen vorbehaltenen Freiraums innerhalb des Sicherheitsbereichs.

Beim Kammertheater beabsichtigte man, Theaterraum, Foyer und Probebühne hintereinanderzuschalten und die einzelnen Bereiche lediglich durch verschiebbare Wände voneinander zu trennen. Die Installierung einer festen Bühne wurde nicht gefordert.

Um der Raumnot der Staatlichen Hochschule für Musik und Darstellende Kunst abzuhelfen, beabsichtigt man, ihr etwa 300 qm der Staatsgalerie-Erweiterung zur Verfügung zu stellen. Später, nach Errichtung eines geeigneten Erweiterungsbaus der Hochschule auf dem benachbarten »Schiedmayer-Gelände«, werden sie der Staatsgalerie wieder zufallen. Daneben oblag es den Bewerbern, ihre besondere Aufmerksamkeit den durch den Bau der Konrad-Adenauer-Straße verursachten urbanistischen Problemen zuzuwenden. Alte Bezüge sollten in die Gestaltung miteinbezogen werden: »Städtebauliche Hauptaufgabe bei dieser Planung ist, die in weiten Teilen zwar zerstörte, in ihren Merkmalen und Grundmomenten aber noch vorhandene städtebauliche Ordnung dieses für Stuttgart wichtigen Kernbereichs so weit wie möglich wiederzugewinnen. Besonderer Problempunkt ist hierbei die zur mehrspurigen Durchgangsstraße ausgebaute Konrad-Adenauer-Straße. Langfristig soll dies

durch eine Tieferlegung gelöst werden. Besondere Bedeutung kommt außerdem der Grünraum- und Fußgängerbeziehung zu. Man erhofft sich nicht nur eine gewisse Abschirmung der Verkehrsbelästigungen, sondern entlang der Talaue, unter Ausnützung der topographischen Möglichkeiten, alte Sicht- und Fußgängerbeziehungen wieder aufzunehmen und die gegenseitigen Grünverbindungen über die Konrad-Adenauer-Straße hinweg weiterzuführen. Zweifellos kommt dabei der Ausbildung des alten Hangfußes eine gewichtige Rolle zu.«[5]

Soweit das Wettbewerbsprogramm.

Das Ergebnis dieser Ausschreibung entfachte in den Tageszeitungen und Fachzeitschriften heftige Diskussionen und Kontroversen. Die Entscheidung wurde in vielen Fällen vehement kritisiert. Mit sehr deutlichen und teilweise sogar verletzenden Worten wurde nicht gespart. Offensichtlich war, genau fünfzig Jahre nach der Errichtung der Weißenhofsiedlung (1927), etwas geschehen, was die bis dahin gültigen Grundsätze architektonischer Gestaltung umwarf. Anders wären die bisweilen aggressiven Ausfälle gegen den Architekten James Stirling nicht zu verstehen. Man sprach von Gewalt-, Festungs- oder Stauferarchitektur und rückte den Architekten in die Nähe des Faschistischen oder Faschistoiden. Man brandmarkte eine solche Architektur auch als schnell vergängliche Modeerscheinung, obwohl ein solcher Entwurf doch eher das Produkt einer seit geraumer Zeit geführten Architekturdebatte gewesen war.[6] Es waren also zwei offenbar unversöhnliche Gegensätze zwischen dem ersten Preisträger und den übrigen Mitbewerbern sowie deren Anhängern aufgebrochen. Daher ist es notwendig, die einzelnen Projekte zu untersuchen.

Betrachtet man die Ergebnisse des ersten Wettbewerbs von 1974, dessen erster Preisträger im zweiten Wettbewerb nur den vierten Platz erlangte, so läßt sich vereinfachend konstatieren, daß damals alle drei erfolgreichen Entwürfe in der funktionalistischen Architekturtradition standen. Diese, aber auch die übrigen Arbeiten der Ausschreibung, waren durch die sparsame Verwendung einzelner Formen, ihre funktional-konstruktive Durchstrukturierung und durch starke Zurückhaltung der architektonischen Präsenz gekennzeichnet. Behnisch & Partner hatten, ausgehend von ihrem Siegerprojekt von 1974, ihren Entwurf lediglich modifiziert.[7] Auch die Arbeit von Bo und Wohlert darf man der funktionalistischen Tradition zurechnen.[8]

»Es entsteht eine noble Komposition, die dem historischen Bau die dominante Position beläßt. Die klassizistische Grundhaltung ist unverkennbar.«[9]

Dennoch wirkt Bo und Wohlerts Entwurf eher konventionell. Als Negativum kommt erschwerend hinzu, daß auf urbanistische Belange, das heißt auf das Verhältnis des Museums zum architektonischen Ambiente, wenig oder gar nicht eingegangen wurde.

Gegenüber diesen beiden ansonsten sehr unterschiedlichen Entwürfen, die man als leicht, heiter und filigran, ja als »Anti-Architektur im Grünen«[10] bezeichnen kann, steht als Kontrast die sehr selbstbewußte Architektur Stirlings, eine Collage monumentaler Kuben, Zylinder und geschwungener Glaswände.

Es ist keine technische »Museumsmaschine«, wie etwa Behnisch & Partner von ihrem Projekt behaupten, sondern eine kraftvolle und zeichensetzende Architektur, die sich deutlich von der eher zurückhaltenden, leiseren Lösung der dritten Preisträger unterscheidet. Letztere, nicht ohne ästhetische und architektonische Qualitäten, war (nur) als rein »technisches Gerät, mit dem Museum und Theater arbeiten können«, konzipiert worden. Behnisch bezeichnete selbst seinen Bau auf den Plänen als »leicht«, »offen«, »human« und »demokratisch«.[11] Er und seine Partner hatten ihr Projekt als ein schlichtes Glashaus geplant, dabei aber keine überzeugenden Beziehungen zur Konrad-Adenauer- und zur Eugenstraße hergestellt.[12] Im Gegenteil wäre mit der Ausrichtung des gesamten Gebäudes zum Hang der durch die Straße entstandene Verkehrsgraben nur noch zusätzlich betont worden, auch dann, wenn er, wie beabsichtigt, unter die Erde gelegt worden wäre. Es wäre in dieser Weise – auch durch die Wahl des lediglich aus Glas und Stahl bestehenden Gebäudes – eine etwas isolierte, auf andere Bauten keinerlei Bezug nehmende Architektur entstanden.

Es liegt auf der Hand, daß hierin eine entscheidende historische Wende, ein Klimawechsel innerhalb der Architekturentwicklung, gesehen werden muß. Obwohl schon seit langem Strömungen existierten, die Ermüdungs- und Abnützungserscheinungen des Funktionalismus zu überwinden, konnte bis dahin noch kein derartiges Projekt in größerem Umfang realisiert werden. Dennoch hatten sich bereits in den fünfziger Jahren Tendenzen angekündigt, die der Behandlung der baulichen Volumina größeres Gewicht beimaßen und die Architektenschaft erheblich verunsicherten (Kirche in Ronchamp, 1956, von Le Cor-

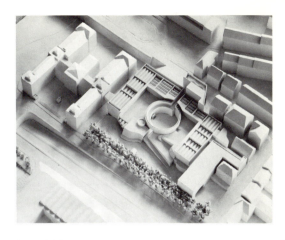

James Stirling, Michael Wilford & Associates. Wettbewerbsmodell für die Neue Staatsgalerie. 1977. Erster Preisträger

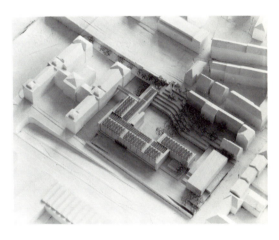

Jørgen Bo und Vilhelm Wohlert. Wettbewerbsmodell für die Neue Staatsgalerie. 1977. Zweiter Preisträger

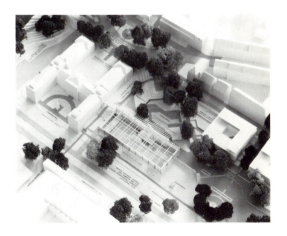

Behnisch & Partner und Kammerer, Belz + Partner. Wettbewerbsmodell für die Neue Staatsgalerie. 1977. Dritter Preisträger

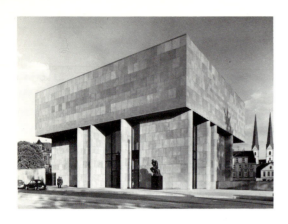

Philip Johnson.
Kunsthalle Bielefeld. 1968

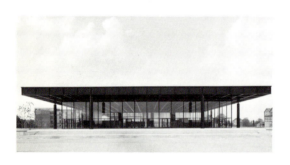

Ludwig Mies van der Rohe.
Nationalgalerie Berlin. 1962–1968

busier; Opernhaus in Sydney, 1957, von Jørn Utzon; Festival Hall in Tokio, 1961, von Kunio Mayekawa). Nach Jahrzehnten der architektonischen Reduktion war man darum bemüht, zu einer architektonisch freieren und monumentaleren Sprache zurückzukehren. Verwandtes vollzog sich auch in der musealen Raumkonzeption, wo seit Mitte der sechziger Jahre eine Abkehr von offenen, flexiblen Lösungen, wie man sie etwa noch beim Behnisch-Projekt vorfindet, zugunsten einer gebundenen Museumsarchitektur zu verzeichnen war, so etwa in Philip Johnsons Bielefelder Kunsthalle von 1968. Bis heute galten die im Bauhaus und De Stijl in den zwanziger Jahren entwickelten Vorstellungen des Funktionalismus und des sogenannten »International Style«, an die sich auch im wesentlichen die Stuttgarter Architekten gehalten haben. Ihren Wettbewerbsentwürfen ist das anzusehen. Es prallen also gerade in dieser Ausschreibung die mittlerweile die gesamte internationale Architekturszene beherrschenden Kontroversen unversöhnlich aufeinander. Die Frage, ob Architektur die funktionalistische Tradition fortführen oder sich aber nach langer Abstinenz den in der Architekturgeschichte entwickelten Formen wieder zuwenden solle, ist noch bei weitem nicht schlüssig beantwortet worden. Hinzu kommt, daß die »funktionalistische« Architektur als Ismus im Grunde ebenfalls einer ganz bestimmten Stilvorstellung unterworfen ist und nicht zwangsläufig auch Funktionalität bedeutet. Der Architekturkritiker Vittorio Magnago Lampugnani beschreibt die diese Strömung motivierenden Beweggründe.

»Auslöser war gewiß der Verdruß über die Sterilität und Unterkühltheit der ›Kisten‹, mit denen im mißdeuteten Fahrwasser von Walter Gropius und Ludwig Mies van der Rohe während der letzten Jahrzehnte die Umwelt zubetoniert wurde. Inhaltliche Begründung ist die Erkenntnis, daß der Mensch nicht nur ein rationales Wesen ist und daß daher mehr Form, mehr Plastizität und mehr Ausdruck im Bauen erforderlich sind.«[13] Es scheint also durchaus ein Verlangen nach einem gewissen künstlerischen Überschuß in der Architektur zu bestehen.

Die andere, vom funktionalistischen Denken bestimmte Seite sieht – und das natürlich nicht ganz zu Unrecht – eine Gefahr in einer Architektur, die sich wieder eher eklektizistischer Prinzipien bedient, die man seit den fünfziger Jahren überwunden zu haben glaubte. Man empfindet, gerade auch im Zusammenhang mit dem Erweiterungsbau, den wuchtigen Baukörper als »undemokratisch«, »totalitär« und die Verwendung anderer architektonischer Formen als unehrlich. Man fürchtet, daß bei dem Aufgeben der Symbiose von Bauform und Inhalt, das heißt bei der fehlenden Darstellung bautechnischer Prinzipien, Architektur zur reinen Kulisse, zu einer Art Theaterarchitektur verkommen könne. Entsprechend wurden die konträren Positionen in den Fachzeitschriften vertreten. Es läßt sich konstatieren, daß gerade hier die Besonderheit des Wettbewerbs deutlich wurde. Erstmals wird mit einer solchen Entscheidung ein bis dahin als unumstößlich betrachtetes Tabu verletzt. Die funktionalistische Architektur, die sich als von historischen Gegebenheiten unabhängig betrachtet hatte, wird hier nun mit einer Bauweise konfrontiert, die sich ganz bewußt um einen historischen Zusammenhang bemüht. Vielmehr – und das dürfte die Analyse des Stirlingschen Baus zeigen – kann es sich bei der Auseinandersetzung mit traditionellen Formen durchaus auch um eine phantasievolle und anregende Neuinterpretation und Collage des historisch Vorgegebenen handeln. Gerade die Museumsarchitektur bietet noch einen der selten gewordenen Freiräume für Architekten, die, unabhängig von Bauvorschriften und Richtlinien, der künstlerischen Phantasie mehr Möglichkeiten einräumen.[14] Stirling hat diese Chance ergriffen und einen möglicherweise folgenschweren Schritt in eine neue Richtung unternommen.

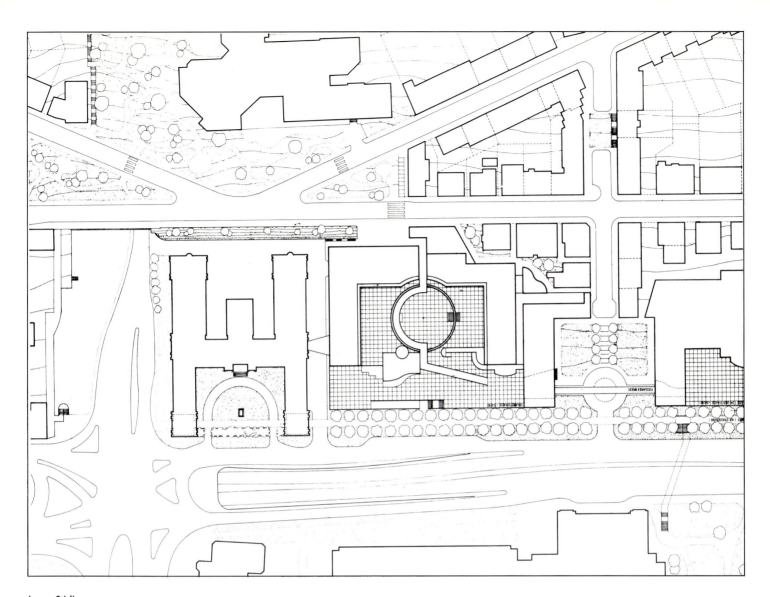

James Stirling,
Michael Wilford & Associates.
Neue Staatsgalerie. Lageplan
mit urbanistischer Weiterentwicklung.
1977

Neben der »Alten Staatsgalerie« zwischen Konrad-Adenauer-, Eugen- und Urbanstraße erhebt sich der kompakte, die Höhenunterschiede des Museumsgrundstücks gestaffelt widerspiegelnde Neubau.

Er besteht aus vier Hauptteilen (Grundrisse Seiten 14–15): dem auf die Höhe des Altbaus abgestimmten, zweigeschossigen Museum, dem hierzu parallel angeordneten, den gesamten Gebäudekomplex kraftvoll begrenzenden Kammertheaterflügel (M, N), der konzertflügelartigen Musikhochschule (O) und dem die Firstlinie der Häuser in der Urbanstraße wiederaufgreifenden Verwaltungsbau (L).

Eine aus vierzig Platanen bestehende Baumreihe im Bereich des Fußgängerwegs bildet auf dem Niveau der Konrad-Adenauer-Straße die optische Grenze zwischen Fahrbahn und Neubaukomplex. Ein die Mittelachse des Museums akzentuierender, polychromer Portikus vermittelt zwischen der unteren Ebene der höher gelegenen, öffentlichen Fußgängerterrasse, die über eine durch mehrere Stufenfolgen gegliederte Treppe (rechts) oder eine Rampe (links) erreicht werden kann. Der querrechteckige, mit einer geschwungenen Glaswand versehene Baukörper des Foyers auf der linken Seite und die auf ihn zulaufende und ansteigende Fußgängerrampe zur Rechten setzen im Terrassenbereich die topographisch bedingte Baukörperstaffelung fort und leiten optisch zu der zentral angeordneten, zwischen zwei Skulpturenterrassen eingebetteten Rotunde und den sie U-förmig umschließenden Museumsflügeln über.

Den Abschluß dieser sich von unten nach oben vollziehenden Bewegungsrichtung bildet der leicht nach rechts verschobene Verwaltungsbau auf dem Niveau der Urbanstraße.

Der von der Konrad-Adenauer-Straße aus zur Urbanstraße mittels Treppen und Rampen in der Rotunde dann linksläufig geführte, öffentliche Fußgängerweg (K) verbindet, die Höhenunterschiede überwindend, die einzelnen Ebenen miteinander. Seine in der Rotunde mittelachsig angeordneten Ein- und Ausgänge betonen die Symmetrie der Gesamtanlage.

Auf der untersten Terrassenanlage (A) befindet sich auf der linken Seite der durch drei Glasdächer hervorgehobene Haupteingang, durch den man ins Foyer (B) gelangt. Von hier aus führen unterschiedlich gestaltete Wege die Besucher zu den separaten Gebäudebereichen. Dem Foyer – es enthält eine durch Pfeiler geformte und durch Oberlicht beleuchtete Verkaufsrotunde sowie eine

Garderobe – ist rechts von der großen Rotunde ein Film- und Vortragssaal (E) angegliedert. Auf der linken Seite der Rotunde liegt der Wechselausstellungsraum (C), welcher über einen direkt an der Rotunde entlanggeführten Gang hinter dem Verkaufsbereich erreicht werden kann. Er setzt sich, in der Rotunde durch die stufig angeordneten Korbbogenfenster nach außen hin sichtbar gemacht, bis zu der höher liegenden Ebene des Verwaltungsbaus (L) fort. Dem Wechselausstellungsraum-Eingang genau gegenüber erlaubt ein Portal das Betreten der Rotunde (D), die ihrerseits durch eine Treppenanlage mit den beiden anderen, höher liegenden Skulpturenterrassen (J) verbunden ist. Neben einem tonnengewölbten Gang, über den man in einen Seminarraum und zur Restaurierungs-Werkstatt gelangt, führt eine Treppe in die als Enfilade angeordneten Räume der Schausammlung (H)[15]. Sie befinden sich auf dem gleichen Niveau wie die Räume des Altbaus.

Eine Alternative zur Treppe stellt die auf der rechten Seite auf einem Pfeiler ruhende, mitten in das Foyer gestellte Rampe dar.

Glastüren in den Sammlungsräumen geben den Ausblick auf die großen Skulpturenterrassen frei, die auch durch einige der Türen betreten werden können. Der durch zwei Glasdächer gekennzeichnete Eingang des Kammertheaters (M) – man erreicht ihn auf der Seite der Urbanstraße durch eine Treppe – liegt im tonnengewölbten Durchgang des Theaterflügels. Vom Foyer (G) aus, an dessen Ende auch der Zugang zum Restaurant (F) liegt, gelangt man über eine kleine, konvexe Treppe und einen glasgedeckten rampenförmigen Theateraufgang schließlich in die »Black Box«, den eigentlichen Theaterraum. Soweit zunächst eine erste, generelle Betrachtung der Gesamtanlage. Im Folgenden soll der Bau unter bestimmten Gesichtspunkten beschrieben werden, um auf diesem Weg die Absichten des Architekten besser verständlich zu machen.

»Stadtreparatur« ist ein Begriff, der von James Stirling zwar in einem anderen Zusammenhang einmal verwendet wurde, auf die vorliegenden Lösungen aber durchaus anwendbar ist.[16] Die durch das »Moderne Bauen« und durch kommerzielle Interessen bewirkten Nachkriegszerstörungen sollen »repariert« werden. Stirling versteht darunter eine durchaus zeitgemäße Architektur, die zugleich aber auch eine Dialogfähigkeit gegenüber dem vorgegebenen Ambiente besitzen soll. Architektur müsse sich als eine kreative Assimilation in den urbanen Kontext einfügen. Stirling strebt also nicht den zur Umgebung bezugslosen Solitär, sondern eine die urbane Textur dialogmäßig fortsetzende und reflektierende Architektur an.

Stirling realisiert diesen Anspruch auf verschiedene Weise. Zunächst setzt eine solche Absicht eine genaue topographische Untersuchung voraus. Diese soll schließlich in den verschiedenen Gebäudeteilen widergespiegelt werden. Dadurch werden schon annähernde Strukturen des zukünftigen Gebäudes festgelegt. Insgesamt betrachtet, zeichnet sich im Erweiterungsbau die vom Hang bestimmte topographische Situation deutlich ab. Die einzelnen Gebäudepartien – Rampen, Terrasse, Rotunde, Sammlungsräume, Verwaltungsgebäude – veranschaulichen das sukzessive Ansteigen des Hügels. Zugleich berücksichtigt Stirling dabei die urbanistischen Gegebenheiten. So greift er beispielsweise den Frontcharakter der öffentlichen Gebäude (Wilhelmspalais, Neues Schloß, Staatstheater und alte Staatsgalerie) mit den rechtwinklig auf die Konrad-Adenauer-Straße stoßenden Achsen wieder auf, um auch auf diesem Wege den optischen Bezug zum Schloßgarten herzustellen. Darüber hinaus erhält er die sich an der Eugen- und Urbanstraße befindenden Gebäude, um nicht noch mehr von der in Stuttgart seit Ende des Krieges erheblich reduzierten baulichen Substanz zu vernichten. Der Straßencharakter wird in diesem Bereich bewahrt. Mit der L-Form des Kammertheaters gibt Stirling bereits den künftigen Grundriß eines Teils des geplanten Landtagserweiterungsbaus vor, um auf diese Weise einen neuen, U-förmigen Platz gegenüber dem Operngebäude entstehen zu lassen. Zugleich wird die mit der Eugenstraße auf die Oper zulaufende Achse betont. Im Bereich des Urbanplatzes stimmte Stirling das Verwaltungsgebäude genau mit der Fluchtlinie des gegenüberliegenden Gebäudes ab, um die Platzsituation stärker zu akzentuieren. Auch die Gebäudehöhe entspricht im Maßstab dem der bereits bestehenden Häuser entlang der Urbanstraße. Die diagonal verlaufende Moser- und Schützenstraße sollten entsprechend ihrer ursprünglichen Anlage verlängert werden. Ehemalige urbanistische Bezüge wurden von Stirling wiederaufgegriffen und fortgeführt.

Die Absicht, das Gebäude an den es umgebenden städtischen Bereich anzubinden, kommt auch in der um einige Meter angehobenen, als Fußgängerweg benutzbaren Eingangsterrasse zum Ausdruck, die hier die mit der Landesbiblio-

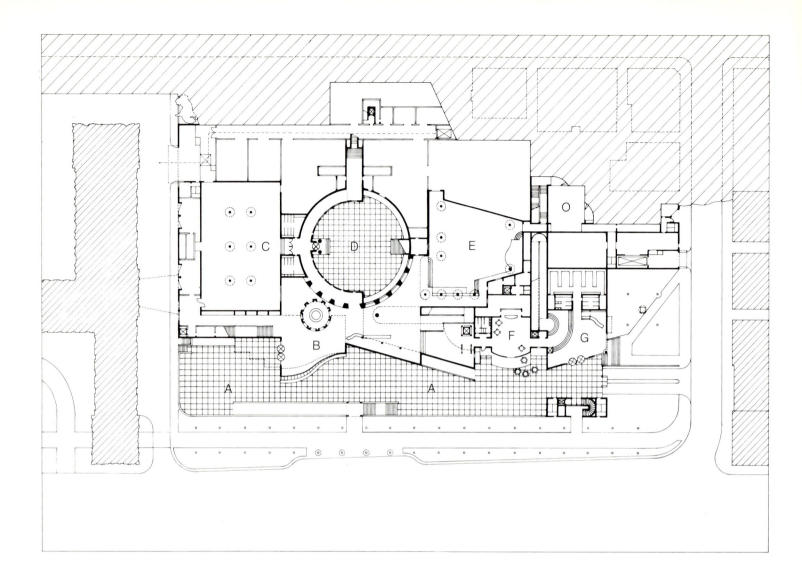

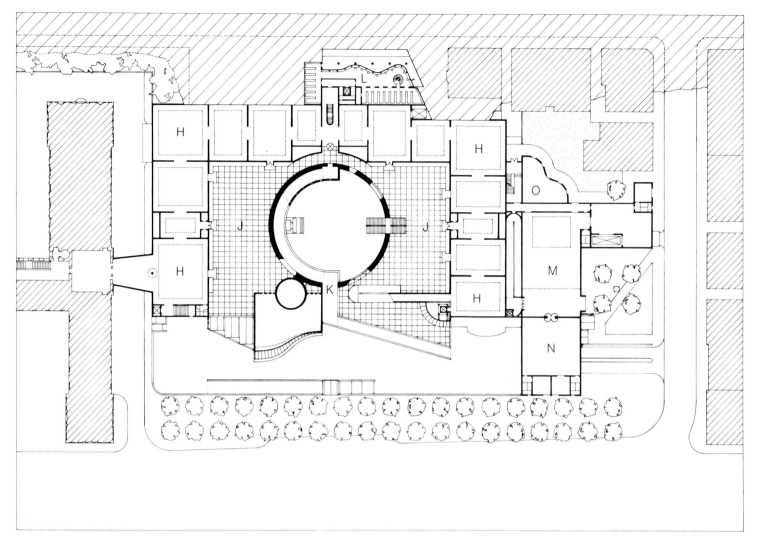

Neue Staatsgalerie. Grundrisse
Eingangsgeschoß (links) und
Galeriegeschoß (rechts)

A Eingangsterrasse
B Foyer
C Raum für Wechselausstellungen
D Skulpturenhof (Rotunde)
E Film- und Vortragssaal
F Restaurant
G Foyer des Kammertheaters
H Ausstellungsräume
J Skulpturenterrasse
K Öffentlicher Fußgängerweg
L Verwaltungsgebäude mit Bibliothek
M Kammertheater
N Probenraum des Kammertheaters
O Musikhochschule

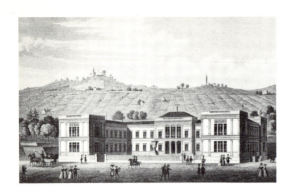

»Kunstgebäude Stuttgart«.
Stahlstich von W. Pobuda nach
Friedrich Keller. 1842

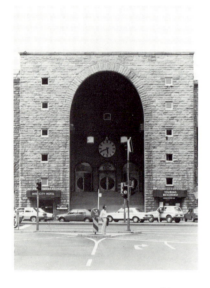

Paul Bonatz.
Nebeneingang des Hauptbahnhofs
Stuttgart. 1911–1927

thek vergleichbare Lösung wiederaufnimmt, sich aber in der Gesamtdisposition offenbar an der ähnlich gearteten Anlage des Stuttgarter Schlosses Solitude orientiert. Der große Vorteil dieser an die Straße herangeschobenen Terrasse besteht darin, daß die sich auf Straßenniveau befindenden Fußgänger beim Eintreten in den Ehrenhof des Altbaus den Platz wirklich als Kontrast gegenüber der Straßensituation erleben können. Auf diese Weise bleiben die ursprüngliche Funktion des Ehrenhofes und die Eigenständigkeit des Altbaus respektvoll bewahrt.

Mittels einer nach der Landtagserweiterung noch zu errichtenden Fußgängerbrücke soll die Verbindung zu den übrigen Gebäuden hergestellt und damit ein durchgehender Fußgängerbereich in Form einer Promenade geschaffen werden: »Diese Anordnung respektiert den historisch-traditionellen Bezug von öffentlichen Gebäuden zur ›Promenade‹.«[17] Mit der Pflanzung von Platanen – sie sollen auch vor dem Erweiterungsbau des Landtags aufgestellt werden – wird versucht, der Straße den Charakter einer Allee zu verleihen. Unterstützung erfährt diese Eingliederung des Gebäudes in den urbanen Kontext noch zusätzlich durch die Wiederaufnahme bestimmter, modifizierter Motive des Altbaus. Stirling stellt den gesamten Neubaukomplex damit sowohl in einen traditionellen Zusammenhang, macht aber zugleich, teils durch die Abwandlung bestimmter vorgegebener Motive, die Eigenständigkeit seiner Arbeit deutlich und ruft Irritationen beim Betrachter hervor. So greift er etwa mit der U-Form das ehemalige Grundrißschema des alten Barth-Baus (1838–1845), das erst im späten 19. Jahrhundert durch die rückseitigen Anbauten seinen heutigen H-förmigen Grundriß erhalten hatte, wieder auf. Einst stand vor dem alten Gebäude anstelle der 1884 errichteten Reiterstatue König Wilhelms I. eine dekorative Vase von Friedrich Distelbarth, die anläßlich der Einweihungsfeierlichkeiten von 1843 der Staatsgalerie von der Stadt Stuttgart geschenkt worden war. Die bis heute aufbewahrte Vase wurde nach der Restaurierung, als Erinnerungszeichen an die ursprüngliche Konzeption, an der zur Eugenstraße ausgerichteten Kammertheaterflanke wieder aufgestellt. Der neue Theaterflügel verdoppelt formal, aber auch in den Dimensionen, den rechten Eckrisaliten der Barthschen Anlage, den Stirling durch das Zurücksetzen seines Baus optisch freistellte. Die visuelle Entsprechung wird noch durch Fenster an der Stirnseite unterstrichen. Bei seinem Entwurf orientierte sich der Architekt an den, noch auf einem Stich zu erkennenden, ursprünglichen Fensterformen des Altbaus. Selbst auf die erst vor wenigen Jahren am Altbau für den Fußweg erfolgten Durchbrüche in der Basis der Eckrisalite nahm Stirling mit dem Kammertheaterflügel Bezug. Ebenso wird in der Materialwahl, etwa dem gelb gestrichenen Putz und dem Sandstein, das vorgegebene Muster wieder aufgenommen. Als Gesamtform ist die Stirnseite dieses Flügels hingegen eine geschickte Paraphrase eines Teils des gleichfalls von kubischen Bauformen bestimmten Stuttgarter Bahnhofs (1911–1927) von Paul Bonatz. Eine optische Anpassung vollzog Stirling auch mit der Fassade des zur Eugenstraße ausgerichteten Traktes mit den Künstlergarderoben, wo in Form eines an sich funktionslosen Erkers auf die Nachbargebäude angespielt wird. Auf der zur Urbanstraße ausgerichteten Seite sowie im Anlieferungsbereich wird mit Hilfe eines nicht weiter differenzierten Gesimses auf den durch Faszien gegliederten Architrav des Altbaus Bezug genommen.

Der Verbindungsgang beider Bauten ist teilweise mit dem Bauschmuck (Pilaster, Konsolen) des Altbaus versehen worden. Alt- und Neubaumotive durchdringen sich an dieser Stelle wechselseitig. Hierdurch entsteht ein gewisses ambivalentes Spiel von Realität und Fiktion, ein Phänomen, welches auch in anderen Bereichen des Baus auftritt.

Da die Ausstellungsräume des Neubaus sich auf dem gleichen Niveau wie die des Altbaus befinden – ein weiteres Kennzeichen der Anpassungsfähigkeit Stirlings –, erfolgt auch der Übergang ohne Niveauunterschiede. Die Pilastergliederung des Altbaus ist an dieser Stelle (innen) erhalten geblieben und wurde zu einem vollplastischen Portal umgebildet. Die Wahl der Gesamtform wurde natürlich nicht nur ausschließlich von urbanistischen oder kontextualen Gesichtspunkten bestimmt. Die Gebäudeform als solche soll beim Betrachter die Assoziation »Museum« bewirken: »Ich hoffe, daß das Gebäude die Assoziation ›Museum‹ hervorrufen wird, und ich wünschte mir, daß der Besucher fühlt, ›es sieht aus wie ein Museum‹. Als Vorläufer finde ich die Beispiele des 19. Jahrhunderts evokativer als die des 20. Jahrhunderts.«[18] In diesem Statement ist die Kritik an der Architektur des 20. Jahrhunderts impliziert, die keinen erkennbaren Bautyp mehr hervorgebracht hat, wie einst das 19. Jahrhundert. Stirling schließt sich mit seiner Anlage einem Museumstyp an, der mit der klassizistischen, nur Sta-

tuen vorbehaltenen Rotunde im vatikanischen Museo Clementino (Michelangelo Simonetti, Giuseppe Camporese, 1773–1780) und den großen Entwürfen Etienne-Louis Boullées für ein Museum (1783) begonnen, von Jean-Nicolas-Louis Durand mit einem einflußreichen Projektentwurf (publiziert in: *Précis de Leçon d'Architecture*, 1802–1805) fortgesetzt worden war und schließlich seinen ersten Höhepunkt in dem Berliner Alten Museum von Karl Friedrich Schinkel (1824–1828) gefunden hatte. Gerade das Rotundenmotiv wurde zu einem Kennzeichen des Museumsbaus der Romantik und blieb der Aufstellung von plastischen Werken vorbehalten.

Abgesehen vom italienischen Prototyp, kombinierten alle diese Entwürfe beziehungsweise realisierten Projekte die zentrale, vom römischen Pantheon abgeleitete Rotunde mit den diese rechteckig umfassenden Galerieflügeln.

Die Verwandtschaft zum Alten Museum Schinkels drückt sich bei Stirling vor allem in der Grundrißgestaltung und der Übernahme des Rotundenmotivs aus.

Die Einflüsse der französischen Revolutionsarchitekten, die geometrische Grundfiguren liebten, zeigen sich in der Verwendung geometrischer Primärformen, wie etwa in der Addition von Rechteck-Kreis-Trapez in der Grundrißgestaltung des Erdgeschosses oder in der Betonung der Mittelachse, bewirkt durch den Portikus, die Ein- und Ausgänge des öffentlichen Fußgängerweges in der Rotunde und die hierüber axial angeordneten Fenster des Verwaltungsbaus. Stirling, ein großer Bewunderer des Klassizisten Schinkel, pflegt bei seinen Vorträgen in diesem Zusammenhang stets den Grundriß des Alten Museums von Schinkel vorzuführen. Hingegen ist seine Rotunde, eine architektonische Pathosformel des 19. Jahrhunderts, im Gegensatz zu der Schinkels nicht geschlossen und gewölbt, sondern am oberen Rand abgeschnitten und offenbelassen worden.[19]

Es gibt in diesem Zusammenhang noch ein Zwischenglied, welches mit Sicherheit nicht ganz ohne Einfluß auf die Disposition der Gesamtanlage gewesen ist: Gunnar Asplunds Stockholmer Stadtbibliothek von 1920–1928. Hier finden sich der U-förmige Grundriß, die ohne Kuppel ausgeführte Rotunde und einige ägyptisierende Details, wie zum Beispiel das geböschte Eingangsportal, das in ganz ähnlicher Form bei den Tiefgarageneingängen des Museums vorkommt. Ebenso bietet der unkonventionelle Umgang mit klassischen Lösungen, wie etwa in der deutlichen Kontrastierung von glatter Wand mit hohem

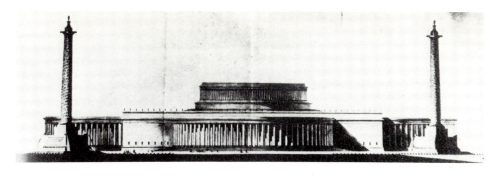

Etienne-Louis Boullée.
Entwurf für ein Museum. 1783.
Bibliothèque Nationale, Paris

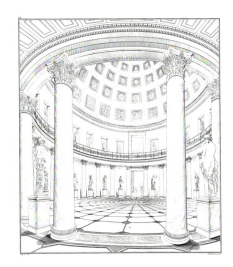

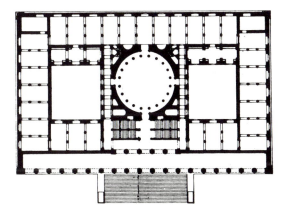

Karl Friedrich Schinkel.
Altes Museum, Berlin. 1824–1828.
Perspektivische Ansicht der Rotunde
und Grundriß des ersten Geschosses

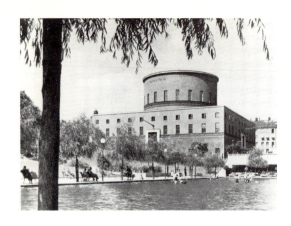

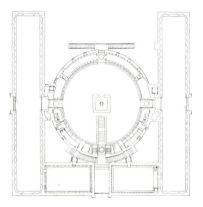

**Gunnar Asplund.
Stadtbibliothek Stockholm. 1920–1928.
Gesamtansicht, Zugang zur Rotunde
des Lesesaals und Grundriß**

rustiziertem Sockel und die ohne weitere Bauornamentik in die Wand hart eingesetzten Fenster, eine überzeugende Parallele zu verwandten Lösungen im Bereich des Kammertheaters. Auch der sich aus schmalem Eingang und großem Kuppelsaal ergebende Kontrast bei der Bibliothek und die Gegenüberstellung dieser mit einem im Stil der modernen Architektur gehaltenen Fensterband an der Basis, die Kombination von Claude-Nicolas Ledoux (einem französischen Revolutionsarchitekten) und Le Corbusier, wie Henry-Russell Hitchcock es treffend formulierte, scheinen für Stirling durchaus vorbildliche Züge gehabt zu haben.[20]

Zugleich läßt die in der Rotunde entlanggeführte Rampe formal an das New Yorker Guggenheim-Museum von Frank Lloyd Wright denken. Anregend dürfte aber auch ein von Stirlings Lehrer Colin Rowe publizierter Kupferstich des 16. Jahrhunderts gewesen sein, der das römische Augustus-Mausoleum in ruinösem Zustand zeigt. Eingangssituation und Bewuchs der Rotunde scheinen direkt von diesem Vorbild herzurühren.

Läßt man die generelle Erscheinung des Museums einmal beiseite und wendet sich einzelnen Merkmalen zu, so wird hier ein durchgängiges, dualistisches, bisweilen sogar antagonistisches Prinzip offenbar, welches der Architekt selbst mit den Begriffen »abstract« und »representational« umschreibt.

Unter dem Begriff »abstract« subsumiert Stirling die architektonischen Strukturen und Formen, die sich vom Kubismus, dem russischen Konstruktivismus und der holländischen De-Stijl-Bewegung der zwanziger Jahre ableiten lassen. Er versteht darunter also alle diejenigen Phänomene, die sich ursächlich auf die Architektur der Moderne zurückführen lassen. Demgegenüber umfaßt das Wort »representational« Begriffe wie Tradition, Heimatsprachliches, Geschichte und die Anerkennung vertrauter wie auch zeitloser Sachverhalte des architektonischen Erbes.[21] Beide Aspekte bestimmten schon immer das Schaffen Stirlings, wobei aber die Gewichtung oft zu ungunsten einer der Seiten verschoben war. In seinen Arbeiten der letzten Jahre meint er, beiden Vorstellungen gleichermaßen gerecht geworden zu sein.

Großform und Verkleidung des Baus lassen, von der Ferne betrachtet, vermuten, daß es sich hier um eine klassizistische Architektur handelt. Beim Näherschreiten hingegen werden Spannungen und Brüche offenbar, wie ein Architekt des Klassizismus sie in der Form – mit Ausnahme vielleicht des Engländers

Sir John Soane – nie gewagt hätte. Der gesamte Komplex baut sich auf bewußten Gegensätzen auf, die deshalb beim Betrachter Irritationen auslösen müssen, weil ein scheinbar als sicher erkanntes Faktum im nächsten Moment durch ein anderes in Frage gestellt wird. Disparate und heterogene Elemente werden gekoppelt. Unterschiedliche Höhenlagen (Modi) des Ausdrucks – etwa »profane« Technik und »ideelle« Natursteinverkleidung – lassen in dieser Kombination ein heteromorphes Bezugssystem entstehen, das sich eindimensionalen Kategorisierungen entzieht.

Zunächst herrscht der Dualismus von runder Form und rechtem Winkel, am besten repräsentiert durch den Gegensatz von kreisrundem Skulpturenhof und U-förmiger Umfassung. Aber in diesem Sinne ist auch die Konfrontation von kreisrunden mit rechteckigen Fenstern am Kammertheater und am Verwaltungsbau oberhalb der Fußgängerpassage zu verstehen. Die durch die Ausrichtung und den Portikus betonte Axialität des Gebäudes wird durch die schräge Führung der Fußgängerrampe oberhalb der Terrasse und durch die seitliche Verschiebung des Eingangs mit der geschwungenen Glaswand nach links wieder in Frage gestellt, obwohl Glaswand und Rampe symmetrisch angeordnet sind. Im gleichen Moment, in dem man den Bau als eine große Einheit wahrzunehmen meint, wird durch Farbgestaltung und Betonung der Einzelform ein verfremdendes Detail eingeführt. Die rot, blau und schwarz gestrichenen Eisenträger der Glasdächer werden hart gegen die mit Naturstein verkleideten Wände gesetzt: Diese Dächer – sie wecken Assoziationen an die Glasbedachungen des Bahnhofvorplatzes – bilden, entsprechend ihrer Anzahl über den Eingängen, eine Hierarchie der Bedeutungen: So besitzt der für das allgemeine Publikum unwichtige Eingang zum Bibliotheks- und Verwaltungsbau an der Urbanstraße nur ein, das Kammertheater zwei und der eigentliche Museumseingang drei Glasdächer. Eine weitere, mit durchaus ironischen Zügen versehene hierarchische Anordnung findet sich bei den Fenstern des Verwaltungsbaus, wo die Direktionsfenster die größten sind.[22] Den Glasdachträgern analog bilden auch die »ice-blue« und »pink« gestrichenen Balustraden (fat-tubes) einen deutlichen Kontrast zum übrigen Gebäude. Ebenso wird der starkfarbige, in seiner Gesamtform durchaus traditionelle Portikus vor oder gegen die sich klassizistisch gebärdende Gesamtanlage gesetzt, womit ihm ein hoher Eigenwert verliehen wird.

Bestimmte Farben akzentuieren ganz bestimmte Details und geben darüber hinaus Auskunft über die Materialbeschaffenheit. So sind die holzgerahmten Fenster durchgehend gelb, die metallgerahmten stets grün gestrichen. Von dem Grün einmal abgesehen, entsprechen die Farben insgesamt dem schon von De Stijl bevorzugten Farbsystem, wie etwa beim Schröder-Haus in Utrecht von Gerrit Rietveld (1924). Die De-Stijl-Gruppe ist es auch gewesen, die den Sinn und den Reiz farbiger Baukunst betont hatte. Stirling schließt sich hier den als »abstract« zu bezeichnenden Vorstellungen der Holländer an. Er setzt damit die Moderne gegen die Tradition.[23] Nicht anders verhält es sich mit den als Luftansauger fungierenden grün beziehungsweise blau gestrichenen Windbutzen in der Urbanstraße, die hier, gewissermaßen als Verweis auf die Kulturmaschine des »Centre Pompidou« in Paris von Piano and Rogers, die traditionelle Harmonie verfremden. Verwandte Kontraste ergeben sich auch in den als Enfilade nach dem traditionellen Schema des 19. Jahrhunderts ausgerichteten Räumen der Schausammlung, wo die Raumfolge mit ihren axial ausgerichteten Durchgängen, den Vouten und ihren großen, an den Klassizismus erinnernden Durchgangsportalen hart mit der durch das Glas scheinenden Dachkonstruktion oberhalb des Gesimses konfrontiert wird.

Es ist nicht auszuschließen, daß Stirling sich bei der Konzeption der Portale von einem Seiteneingang des Stuttgarter Opernhauses inspirieren ließ, um ein vorgegebenes Motiv gleichsam spielerisch wiederzuverwenden. In ähnlicher Weise verfuhr er offenbar, wie bereits erwähnt, mit den Glasdächern und der Theaterfassade. In den Eckräumen dienen »traditionelle«, aber nur noch als Bruchstücke vorhandene, lediglich von Eisenarmierungen gehaltene Gesimse als Beleuchtungskörper.

Traditionelles und Technisches gehen hier eine symbiotische Beziehung ein. Die Pilzstützen der Ausstellungsräume im unteren Bereich, die im Film- und Vortragssaal teilweise nur der Raumsymmetrie wegen errichtet worden sind, stoßen gegen eine Gitterdecke, die von ihnen nur optisch getragen wird. Die herabgezogene Decke verbirgt die sie mit der eigentlichen Betondecke verbindenden Trommeln. So entsteht ganz bewußt die optische Absurdität, daß traditionell anmutende Stützen eine technisch strukturierte Decke tragen. Sie selbst sind dabei in ihrer Betonstruktur belassen worden und setzen sich dadurch selbstbewußt von der Umgebung

ab. Gleichfalls untraditionell ist die Aufstellung der Pilzstütze im Verbindungsgang zum Altbau. Sie erweckt den Eindruck, als ob sie aus einer der beiden Oberlichtöffnungen herausgezogen und direkt unter die Voute gestellt worden sei, wo sie ein Gebälk trägt, welches – völlig unklassizistisch – nur von einem Teil ihres Kapitells gestützt wird. Der Rest schwingt frei in den Raum aus.

In verwandtem Sinne wird der im Foyer möglicherweise sich einstellende »erhabene« Eindruck durch die Auslegung des Fußbodens mit einem hellgrünen Noppenbelag und die Konstruktion eines hydraulisch betriebenen gläsernen Lifts mit orangefarbenem Korb innerhalb eines überdimensionalen hellblauen Metallgerüsts wieder in Frage gestellt. Es zeigt sich hier und an anderen Stellen die Diskrepanz von »high key« (Pilzstützen, Portale etc.) und »low key« (Noppenboden, Deckenkonstruktion), was gewissermaßen dem Unterschied von Hoch- und Umgangssprache entsprechen würde. Beides ist gegenwärtig. Selbst bei den an den Klassizisten Thomas Hope erinnernden Verkaufstheken aus Kirschholz wendet Stirling das Kontrastierungsprinzip an. Die als Trennungslinien fungierenden Nuten werden deutlich exponiert. Die Schnittflächen der Verkaufs- oder Garderobentheken sind blau gestrichen und damit als »offen« markiert. Das in den Bodenbelägen und -farben anschaulich werdende Führungssystem und die dadurch bewirkte hierarchische Staffelung der Räume dient der besseren Orientierung des Besuchers. An manchen Punkten des Gebäudes wird selbst die Decke in dieses Leitsystem einbezogen. So unterstreichen die strahlenförmig angelegten Beleuchtungskörper in den beiden Foyers (Museum, Kammertheater) die vom Publikum eingenommenen Bewegungsrichtungen. An der zum Theateraufgang führenden Treppe entsteht durch das Licht geradezu eine Sogwirkung. Die Räume werden regelrecht dynamisiert.

Tradition und Geschichte läßt sich bei Stirling nicht durch Nostalgie aneignen. Die Gegenwart in Form der Technik zerstört die Illusion. Zugleich kann Technik aber nicht dominant werden. Es zeigt sich in diesem Bau der stete Wechsel von »abstract« und »representational«.[24] Gleichsam als Metapher für die Bedrohung des Althergebrachten durch die Technik darf man in diesem Zusammenhang die Entlüftung der Tiefgarage auffassen, deren Steine (Tradition, Geschichte) bildhaft durch die von innen heraus wirkende Druckkraft der Geräte (Technik, Gegenwart) herausgedrückt

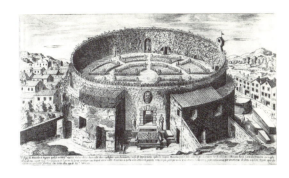

Etienne Du Pérac.
Augustus-Mausoleum in Rom. 1575.
Kupferstich. Staatsgalerie Stuttgart

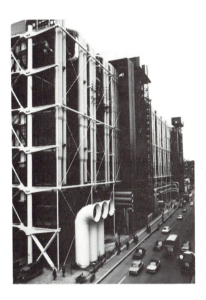

Piano and Rogers.
Centre National d'Art et de Culture
Georges Pompidou, Paris. 1971–1977.
Seitenfassade mit »Luftansaugern«

Nebeneingang des Opernhauses der
Württembergischen Staatstheater in
Stuttgart

19

worden sind und sich nun vor dem Gebäude liegend befinden. Die Fiktion, es mit Ruinen zu tun zu haben, wird jedoch durch die genau symmetrische Anordnung, ihre spiegelbildliche Formgebung, wieder zunichte gemacht. Es sind Löcher, die als solche zwar nicht zu einem klassizistischen Bau gehören, aber zugleich dem klassizistischen Kanon entsprechend angeordnet sind. Als ironischen Kommentar darf man auch die geböschten, an ägyptische Grabmäler (Mastaba) erinnernden Tiefgarageneingänge auffassen, hinter denen sich eine Art »Autofriedhof« befindet. Aber es läßt sich noch an verschiedenen anderen Punkten dieses auf den Zusammenfall von Gegensätzen bestehende Prinzip verifizieren. Während sich beispielsweise die zur Konrad-Adenauer-Straße ausgerichtete Seite wie bei klassizistischen Bauten mit einem einzigen Blick erfassen läßt, können andere Gebäudekompartimente nur sukzessiv in Augenschein genommen werden. Ein dynamisches Prinzip wird gegen ein statisches ausgespielt. Ähnlich werden das Theaterfoyer und der an Städtepassagen des 19. Jahrhunderts erinnernde Theateraufgang – beide dienen der Einstimmung des Publikums – vom eigentlichen Theaterraum abgesetzt. Denn er ist nichts anderes als eine von reiner, nüchterner Technik bestimmte »Black Box«, das heißt, es ist ein wörtlich genommener schwarzer Raum, in dem die rein technische Ausrüstung das Bild bestimmt.

Hier also keine klassizistischen Zitate, sondern lediglich »High-Tech« im Sinne des Centre Pompidou, wo sich die Technik selbst ästhetisiert. Technik wird dabei nicht im rein funktionalen Sinne verwendet, sondern trägt als visualisierte, ästhetisierte Technik symbolhafte Züge. Technik wird als Begriff (abstract) gegen die Tradition (representational) ausgespielt. Der Stahlträger als solcher fungiert nicht nur als Dachstütze, sondern er ist zugleich ein Symbol des 20. Jahrhunderts mit seiner eigenen, modernen Tradition. Insofern läßt sich hier von einer Architektur-Collage sprechen.

Bisher ist nur von den Antagonismen »abstract« und »representational« die Rede gewesen. Aber es existieren noch andere am Bau erkennbare Phänomene, die Stirlings Eigenart im Umgang mit traditionellen Formen unter Beweis stellen.

So werden etwa die ornamentalen Bauglieder, die zunächst konventionell anmuten, keineswegs in kanonischer Weise verwendet. Stirling wandelt diese in einer durchaus als manieristisch zu bezeichnenden Form ab: »In den Einzel-

heiten mag sie traditionelle und neue Elemente collagieren, wenn auch die älteren Elemente immer in moderner Weise verwendet wurden ...«[25]

Betrachtet man beispielsweise das sich von ägyptischen Bauten ableitende Motiv der die Skulpturenterrassen nach oben abschließenden Hohlkehle, so wird offenbar, daß der Architekt damit sehr unkonventionell verfahren ist. Entgegen der traditionellen Verwendungsweise tritt dieses Motiv nur im Hofbereich auf, umläuft also nicht das gesamte Gebäude, und ist zusätzlich noch durch Sichtbeton von dem Natursteinmauerwerk der sich darunter befindenden Wände unterschieden. Bei einem klassizistischen Gebäude wäre derartiges nicht möglich gewesen. Die Räumlichkeit wird durch die konkave Form der Voute gesteigert. Der Hohlraum der Terrasse formt sich zum dominierenden Körper. Zugleich setzt Stirling die Rotunde, deren Kontur sich durch die Bepflanzung im oberen Teil aufzulösen scheint, gegen die strenge Linie der umlaufenden Voute ab. In diesem Bereich verfährt Stirling also auch nach dem Prinzip optischer Kontrastwirkungen. Die Bepflanzung wurde derart vorgenommen, daß im Ablauf eines Jahres durch die Heterogenität der Pflanzenarten unterschiedliche Belaubungszustände sichtbar werden. Die Pflanzen mit ihren zahlreichen verschiedenfarbigen Blüten tragen zur Belebung des Gebäudes bei. Auch auf den Terrassen befinden sich Blumenkästen, aus denen heraus die Pflanzen die sich darüber erhebenden Wände überwuchern.

Beim Durchgang des Kammertheaters durchbricht auf der Seite der Eugenstraße ein Flachbogen die Quaderbänder, ohne daß diese durch irgendeine architektonische Rahmung gestützt werden. Der Bogen sitzt auf einer kleinen, gelb gestrichenen Pilzstütze auf, die aufgrund der allgemeinen Farbgebung am Bau eigentlich aus Holz sein müßte, aber faktisch aus Stahlbeton besteht. Diese direkt auf einer Mauer stehende Ecksäule inmitten eines gläsernen Einschnitts bietet im klassizistischen Gewand eine konstruktivistische Lösung und verbindet damit zugleich zwei verschiedene Welten. Darüber schließlich zwei Glasdächer, die in jeder Logik zuwiderlaufender, umgekehrter Reihenfolge angebracht worden sind: das größere Dach müßte sich eigentlich in unmittelbarer Nachbarschaft des Eingangs befinden.

Auf die Museumsterrasse führt ein von einem konisch sich verjüngenden Tonnengewölbe überfangener Durchgang, der je nach Blickrichtung die objektiven Abmessungen verändert und damit op-

tische Ambivalenzen erzeugt. Das perspektivische Spiel, aber auch das Zurückschwingen der Hohlkehle vor der Rotunde oberhalb der Skulpturenterrasse, wodurch sie eine ungeheure skulpturale Präsenz und Dynamik erhält, erinnert an verwandte Lösungen des römischen Barockarchitekten Francesco Borromini.[26] Die subjektiven Empfindungen des Betrachters werden durch objektive Mittel gesteigert. Der genau in der Achse der Tonne liegende Eingangsportikus wird, von der Eugenstraße aus betrachtet, zum dominierenden Motiv. Die Tonne als rundes und weiches Motiv wird der Eckigkeit und Härte des Theaterbaus entgegengesetzt. Einen verwandten perspektivischen Illusionismus bietet auch der sich verjüngende Verbindungsgang zum Altbau.

Auf der Terrassenseite gibt es im Gegensatz zum gegenüberliegenden Eingang eine »klassizistische« Rahmung, die allerdings durch ihren stark ornamentalen Charakter das traditionelle Schema wieder aufhebt. Darüber das als »rollendes Rad« anzusehende große Rundfenster. Das Ganze wirkt völlig untektonisch, was noch zusätzlich dadurch unterstrichen wird, daß die »Keilsteine« nicht etwa aus Quadern, sondern aus vorgeblendeten und als solche auch erkennbaren, ornamental wirkenden Platten bestehen. Die Fiktion einer gemauerten Rahmung wird damit ad absurdum geführt. Die Platten sind dem Betonkörper lediglich »vorgeblendet«. So verhält es sich auch mit der »Mauerung« der Platten im allgemeinen. Ohne Verfugung und ohne daß sie an den Ecken auf Gehrung geschnitten wären, bleiben die »Quader« stets als vorgehängte Platten identifizierbar. Die anfängliche Illusion, es hier mit einem klassizistischen Bau zu tun zu haben, wird dadurch grundlegend zerstört. Ambivalenz wird aber auch schon allein durch die Plattenanordnung erzeugt, die, abgesehen von der Gliederung durch Quaderbänder, keinem bestimmten Muster folgt. Stirling hatte es den Arbeitern überlassen, in welcher Reihenfolge die Travertinplatten angebracht werden sollten. Er wollte eine den Bau überziehende, alternativ im Horizontal- oder Vertikalschnitt gegebene einheitliche Mauerung vermeiden. Jede einzelne Platte besitzt ein eigenes, individuelles Aussehen. Wiederum wird auch hier die Individualität des einzelnen Bauglieds unterstrichen. Es entsteht der doppeldeutige Eindruck, daß das Material einerseits wie natürlicher Stein aussieht, andererseits diese Wirkung aber durch die Anordnung wieder aufgehoben wird: »It can look like more or less stone.«[27]

Unkonventionell ist auch das von Stirling als »Hommage à Weinbrenner« bezeichnete Portal innerhalb der Rotunde. Zwar wird hier an die klassizistische Tradition erinnert, dennoch wird diese Wirkung durch den Aufstellungsort – im Grunde müßte das Portal außerhalb der Rotunde stehen – wieder aufgehoben. Die Kombination des Portals mit einer rot-orangefarbenen Drehtür vermag den Verfremdungseffekt nur noch zu steigern. Zugleich aber macht Stirling mit seinem Portal eine Aussage grundsätzlicher Art. Er verweist mit dem Portikus in der Rotunde auf einen bedeutenden Baumeister des deutschen Klassizismus und auf eine Auffassung von Architektur, die, das vom französischen Rationalismus beeinflußte bauliche Rastersystem eines Durand ablehnend, das eigentliche architektonische Ideal in der »Zusammenfassung ungleicher Elemente in einer symmetrischen und eurythmetischen Weise« als das Wichtigste betrachtete.[28]

Lebendigkeit und Dynamik wird dem Bau aber noch durch andere Eigenschaften verliehen. Sie entsprechen der Kontrastierung von »abstract« und »representational« und der damit verbundenen Betonung des Einzelmotivs. Es betrifft die Auffächerung und das Gegeneinandersetzen verschiedener Gebäudeteile und Raumkompartimente sowohl im äußeren wie im inneren Bereich. Formal werden die einzelnen Gebäudeteile deutlich voneinander unterschieden. So ragt etwa der Kammertheaterflügel gegenüber dem Museumstrakt deutlich hervor. Er ist lediglich durch die kleine Cafeteria und den glasgedeckten Aufgang mit den übrigen Teilen verbunden. Dadurch wird er als eigenständiger Flügel sichtbar.

Desgleichen der Musikhochschulbereich, der allein durch die, allerdings nur aus der Luft oder vom Grundriß her erkennbare, konzertflügelartige Grundrißgestaltung über die innere Bestimmung Auskunft gibt. Darüber hinaus dienen geschwungene Wände der Verbesserung der Akustik. Und schließlich der Verwaltungsbau, der sich aufgrund seines aus der Architektur der zwanziger Jahre gewonnenen Vokabulars vor allem vom Museum unterscheidet. Auch hier scheinen Form und Inhalt übereinzustimmen. Denn es ist in diesem Fall nur logisch, einen Bau, der rein verwaltungstechnischen und organisatorischen Funktionen vorbehalten ist, mit einem architektonischen Vokabular zu versehen, das in diesem Jahrhundert Ausdruck unserer verwalteten Welt geworden ist und gewissermaßen das funktionale Prinzip vertritt.

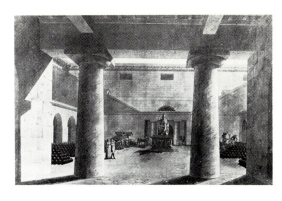

Friedrich Weinbrenner.
Entwurf für ein Zeughaus. Rom, 1795.
Staatliche Kunsthalle Karlsruhe

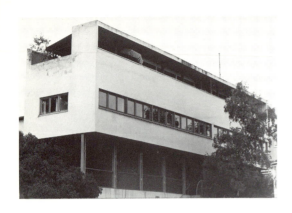

Le Corbusier.
Zweifamilienhaus, Weißenhofsiedlung,
Stuttgart. 1927

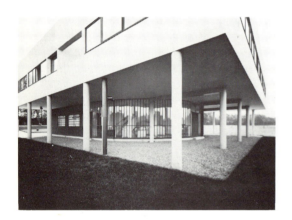

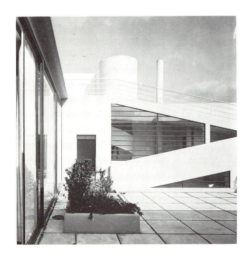

Le Corbusier.
Villa Savoye, Poissy. 1929–1931.
Pilotis mit dahinterliegender
Glaswand im Erdgeschoß und
Dachterrasse

Vergleicht man diese Gebäudeteile mit dem Zweifamilienhaus, das Le Corbusier 1927 für die Stuttgarter Weißenhofsiedlung errichtet hat, so werden verwandte Eigenschaften erkennbar. Der Verwaltungsbau ist neben der an Bonatz erinnernden Theaterfront das zweite größere Stuttgarter Zitat Stirlings. Auch Motive wie die geschwungene Glaswand hinter »Pilotis«, die Wendeltreppe in der Bibliothek und die mit Bäumen ausgestattete Dachterrasse erinnern an Bauten Le Corbusiers (etwa: Villa Savoye in Poissy, 1929–1931), Inkunabeln der Architektur der Moderne. Selbst die zunächst »schockierende« Farbkombination der Handläufe von »pink« und »ice-blue« in den unterschiedlichen Gebäudebereichen läßt sich auf die in gleichen Farben gehaltenen Dachaufbauten der Villa Savoye zurückführen. Allerdings wird die bei Le Corbusier durch die scheibenartige Anordnung der Stockwerke bewirkte Tendenz der horizontalen Ausdehnung dadurch aufgehoben, daß die Fenster verkleinert und durch Fensterpfosten stärker dem Mauerverband eingegliedert werden. Das eher Schwebende der Architektur Le Corbusiers wird in eine blockhaftere, klassizistischere Gesamterscheinung umgewandelt.[29] Auch das Innere der Verwaltung sollte durch den »International Style« bestimmt werden, indem Stirling eine collageartige Zusammenstellung modernen, ausschließlich von Architekten entworfenen Mobiliars aufzustellen gedacht (Marcel Breuer, Mies van der Rohe, Le Corbusier, Alvar Aalto). Die feste Ausstattung, wie die gelben Fensterbänke mit ihren Stabprofilen, bildet einen spannungsvollen Kontrast von »moderner« Farbgebung und »klassizistischer« Form.

Innerhalb der U-förmigen Anlage wurden einzelne Raumkompartimente nach außen zur Anschauung gebracht. Das Foyer hebt sich in der Grundform und Höhe gegenüber der Terrassenanlage deutlich ab. Es entstehen auf der Terrasse durch die einem vom Wind geblähten Vorhang ähnliche Glaswand unterschiedlich dimensionierte Flächen, die sich auszudehnen und zusammenzuziehen scheinen. Das Ganze bildet ein bewegtes Raumkontinuum. Desgleichen die ebenfalls als eigenständiger Teil behandelte Verkaufsrotunde, die hart gegen ihre größere Schwester gestellt worden ist und nach außen als autonomer, fast sakral wirkender Baukörper in Erscheinung tritt.

Das Prinzip der baulichen Individualisierung gilt auch für die Innenräume. Der außen ablesbare, individuelle Charakter jedes Teils setzt sich nach innen fort. Das Foyer wird durch eine Pfeilerreihe von der mit einer Glaskuppel ausgestatteten Verkaufsrotunde und durch große Stützen von dem an der Rotunde entlanggeführten Gang getrennt. Der oberhalb in die Rotunde führende Fußgängerweg schiebt sich mit seiner Rampe kraftvoll zwischen das Foyer und den Garderobenbereich. Die Deckenhöhe vermindert sich an dieser Stelle erheblich. Zugleich erreicht hier die Außenwand von Rotunde und Rampe ihren extremsten Konvergierungspunkt, so daß sich der Raum zusammenzieht und dadurch eine optische Grenze entsteht. Gleich dahinter dehnt er sich in Richtung Lift und Vortragssaal wieder aus. In diesem Bereich ist die von einem verballhornten Säulenmotiv getragene Rampe gestellt worden, die mit ihrem schmalen Gang, der indirekten Beleuchtung auf dem Absatz und ihren Rundfenstern eine völlig eigene räumliche Einheit darstellt. Auch der Treppenaufgang zur Linken – daneben führt ein Gang in den Seminarraum beziehungsweise die Restaurierungsabteilung – wird durch die Kontraktion der tonnengewölbten Decke optisch in sich geteilt und vom Umraum unterschieden. In den Sammlungsräumen, die zwar durch verschiedene Höhen untereinander variiert werden, setzt die Wegführung durch die ansonsten sehr ruhig gehaltene Galerie einen deutlichen Akzent. Sie wird durch die unterschiedliche Fußbodengestaltung noch zusätzlich gesteigert. Das Expandieren und Konvergieren der Räumlichkeiten verleiht den Räumen größere Individualität und dient zugleich der besseren Orientierung: »Ich glaube, daß die Gestalt eines Gebäudes den Gebrauch und den Lebensstil der Benutzer anzeigen oder gar zur Schau stellen soll, und es ist daher nur natürlich, wenn es in der Erscheinung variiert und sein Ausdruck alles andere als einfach ist. Die Ansammlung von Formen und Strukturen (innerhalb eines Gebäudes), bei denen das normale Publikum assoziieren und mit denen es vertraut sein kann – und mit denen es sich auch identifizieren kann –, scheint mir von essentieller Bedeutung zu sein.«[30]

Durch diese Form der räumlichen Aufteilung wird den einzelnen Verkehrswegen ein besonderes Gewicht gegeben. Der Besucher wird geführt und erlebt durch die sich verengenden und wieder weitenden Wege kleine visuelle »Schocks«. Es entstehen an verschiedenen Stellen optische Spannungen, die erst in den großen und weiten Räumen der Sammlung wieder gelöst werden. Der Besucher wird dadurch starken emotionalen Eindrücken ausgesetzt.[31]

Man erkennt, daß Stirling ganz konsequent ein Konzept realisiert hat. Es ging ihm um die Veranschaulichung eines sich aus der Technik und Tradition ergebenden Dualismus. Einerseits zeigt der Architekt eine Art Rückbesinnung auf ein großes architektonisches Erbe. Andererseits bedient er sich der Technik in modernster Form und exponiert sie teilweise provokativ. Es prallen zwei antagonistische Prinzipien so hart aufeinander, daß ein Kompromiß zwischen ihnen unmöglich erscheint.

»I like contrasts« sind die Worte Stirlings, die sein Werk wohl am besten charakterisieren. In einem Gespräch mit dem Autor (am 9. März 1983) konstatierte er, daß er den Dualismus von Tradition und Fortschritt in der abendländischen Gesellschaft deutlich empfinde, da gerade sie von diesen extremen, teilweise unversöhnlichen Gegensätzen geprägt werde. Stirling greift beide Komponenten auf und visualisiert sie. Keines der Prinzipien vermag es, auf Kosten des anderen zu dominieren, im Gegenteil bedingen beide einander.

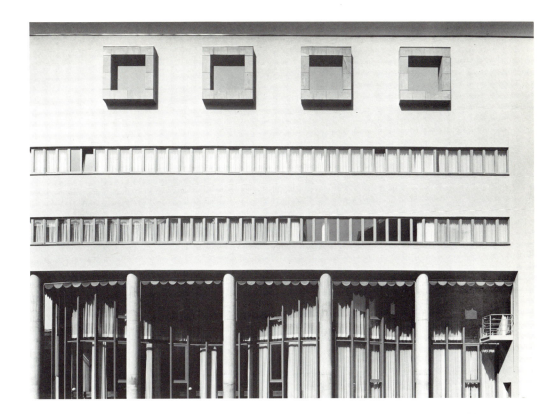

Der Verwaltungsbau der Neuen Staatsgalerie Stuttgart: eine »Hommage« an Le Corbusiers Zweifamilienhaus auf der Weißenhofsiedlung in Stuttgart und die Villa Savoye in Poissy

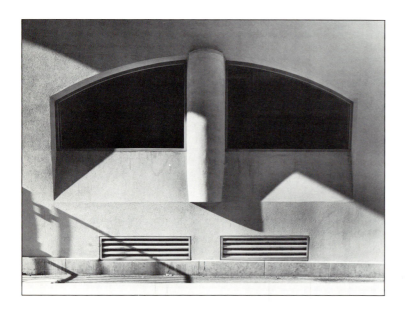

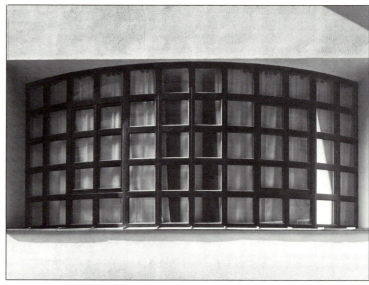

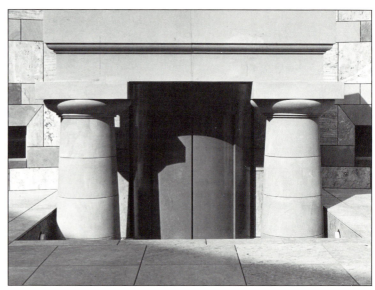

Neue Staatsgalerie Stuttgart.
Auch bei der Gestaltung der Fenster
findet man bewußte architektur-
geschichtliche Anklänge wie hier an
den frühen Le Corbusier und den
Wiener Josef Hoffmann (oben links
und rechts).
Die Entlüftung der Tiefgarage mit
den wie »zufällig« herausgebrochenen
Quadern (unten links).
Das Portal in der Rotunde, die
»Hommage à Weinbrenner«, deren wuchtige
klassizistische Reminiszensen in
bewußtem Gegensatz zu der Drehtür aus
Stahl stehen (unten rechts).

25

Blick gegen die Decke der Verkaufs-
rotunde (oben links).
Die »Bleistift«-Stütze der zu den
Sammlungsräumen führenden Rampe
(unten links).
Am Ende des Aufgangs zur klassischen
Moderne schiebt sich der große
»Gitterkasten« der Eingangswand in den
Schlemmer-Saal (oben rechts).
Im Verbindungsgang von der Alten zur
Neuen Staatsgalerie steht als Auftakt
die große Pilzsäule, die wie »heraus-
gezogen« aus der davorliegenden runden
Deckenverglasung wirkt (unten rechts).

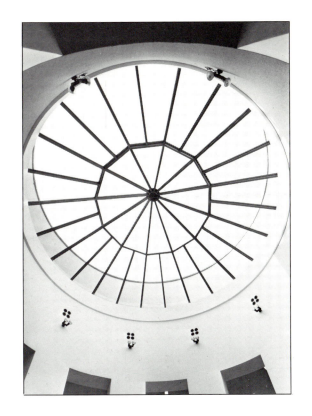

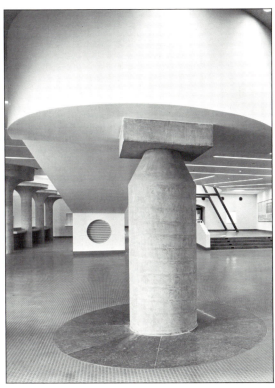
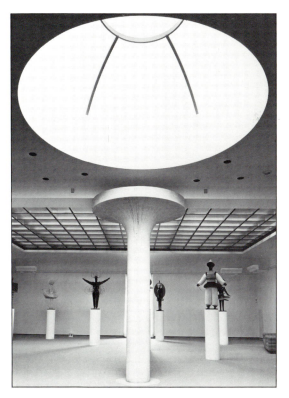

Absicht des Folgenden ist es, den Weg der Bauentwicklung von den ersten Ideenskizzen, als die Rotunde nicht mehr als ein Kreis war, bis zu ihrer plastischen Realisierung kurz aufzuzeichnen.

Betrachtet man die beiden Skizzen Stirlings zum Erweiterungsbau der Staatsgalerie, so lassen sich einige wesentliche, immer wiederkehrende Merkmale festhalten.[32]

Die U-förmige Anlage mit dem Rotundenmotiv in ihrer Mitte war von den frühesten Überlegungen an geplant. Die Angliederung des Kammertheatertraktes, der sich dazu parallel aufbaut, schwankt zwischen dem direkten Heranschieben des Baus an den Hauptkörper und der Überlegung, diesen analog der Verbindung zum Altbau mittels einer Brücke anzugliedern. Obwohl die eigentliche Form des Verwaltungbaus noch nicht von Anfang an festlag, wurde sein Standort an der Urbanstraße schon endgültig bestimmt. Die der topographischen Situation entsprechende Staffelung der einzelnen Baukörper entlang der Hanglage wird in der Querschnittskizze veranschaulicht (Skizze 1, rechts oben, Skizze 2, links unten). Es ist dabei interessant festzustellen, wie Stirling sein Gebäude bereits von vornherein aus einfachen stereometrischen Grundkörpern (Zylinder, Quader) zusammensetzt. Schon darin wird seine Absicht erkennbar, die einzelnen Gebäudekompartimente anschaulich zu machen. Die Folge davon ist die äußerliche Ablesbarkeit einzelner Räume am vollendeten Bau.

Zentrales Thema der beiden Skizzenblätter ist jedoch die Wegführung von der Konrad-Adenauer-Straße durch den Bau zur Urbanstraße. Stirling greift damit ein typisches Merkmal seiner früheren Bauten auf, bei denen ebenfalls das Wegesystem immer eine dominierende Rolle gespielt hat (etwa: Universität Leicester, Ingenieurgebäude). In diesem Falle läßt sich feststellen, daß er im Unterschied zur endgültigen Lösung den Fußgängerweg zunächst entgegen dem Uhrzeigersinn, also rechtsläufig, anlegen wollte. Zudem gab es noch mehrere verschiedene Überlegungen zur Plazierung des Fußgängerausgangs an der Urbanstraße (Skizze 2, rechts außen, zweite und dritte Reihe von oben). In einigen Fällen liegt er links von der Gebäudeachse. Erst die den Weg zeigende, zweite Skizze (rechts unten) präsentiert die schließlich ausgeführte Variante. Die Position des Foyers ist ebenfalls noch Schwankungen unterworfen. In der ersten Studie entspricht ihre Breitenausdehnung dem Durchmesser der

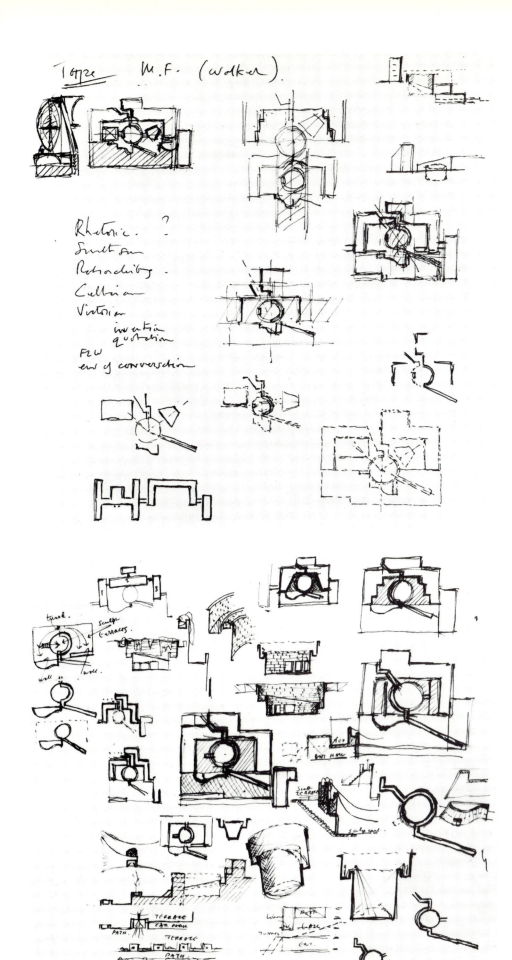

James Stirling.
Erste Entwurfsskizzen für die
Neue Staatsgalerie Stuttgart. 1977.
Skizze 1 oben, Skizze 2 unten

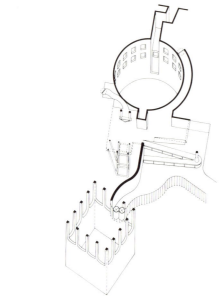

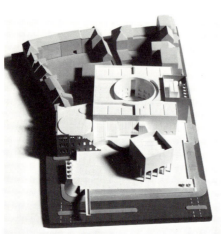

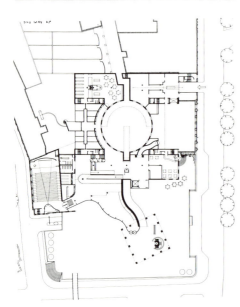

James Stirling,
Michael Wilford & Associates.
Kunstsammlung Nordrhein-Westfalen,
Düsseldorf. Eingeladener Wettbewerb,
1975. Axionometrie der Wegführungen,
Modell und Grundriß Erdgeschoß

Rotunde, vor der sie angeordnet ist. In der sich anschließenden Studie hingegen wird sie aus der Achse nach links verschoben und umgedreht, so daß sie gegen die Rotunde, der Fußgängerrampe entsprechend, zurückschwingt. Zusammen bilden beide Baukörper eine V-förmige Figur.

Vergleicht man die ursprüngliche Idee (Skizzenblatt 1, links oben) mit der der Endfassung am nächsten stehenden Version (Blatt 2, Mitte), dann wird offenbar, daß die Gesamtkonzeption durch die straffe symmetrische Anordnung der Teile an Kompaktheit und Ruhe gewonnen hat. Der Plan wird übersichtlicher und klarer. Die axialen Bezüge dominieren nun. Dieser Schritt zur Axialität wird deutlich, wenn man die Anordnung des Wechselausstellungsraums und des Film- und Vortragssaals auf Studie 1 verfolgt. Zwar dominiert schon in den ersten Skizzen die Mittelachse und die in der Rotunde liegende Gebäudemitte. Aber die beiden Säle werden diesen beiden Bezugspunkten noch diagonal zugeordnet. In der heutigen Ausführung werden sie genau in ihrer Mitte von der Querachse des Gesamtgebäudes durchschnitten. Die Ein- und Ausgänge der Rotunde bezeichnen optisch den Verlauf der beiden senkrecht aufeinanderstehenden Gebäudeachsen, deren Schnittpunkt sich genau in der Rotundenmitte befindet. Sie ist heute durch eine Bronzeplatte markiert. Skizze 2 zeigt schon zu einem sehr frühen Zeitpunkt Überlegungen Stirlings, die den Bewuchs der Rotunde betreffen (zweite Reihe von oben). Wie heute realisiert, sollte eine U-förmige Aussparung am oberen Abschluß der Rotundenwand die Erde aufnehmen. Soweit die Beobachtungen zu den der endgültigen Fassung unmittelbar vorausgehenden Skizzen.

Stirling entwarf kurz davor zwei Museumsprojekte, die in diesem Zusammenhang sehr wichtig sind und schon verwandte Ideen zeigen. Sie sind die direkten, aber bedauerlicherweise nicht realisierten Vorläufer der Staatsgalerie. Zum einen handelt es sich dabei um das 1975 entstandene Wettbewerbsprojekt für die Kunstsammlung Nordrhein-Westfalen in Düsseldorf, zum anderen um den ebenfalls 1975 konzipierten Vorschlag für das Wallraf-Richartz-Museum in Köln.

Beide Projekte zeigen gleichfalls Stirlings großes, durch Rampen und Treppen dokumentiertes Interesse an einem ausgeprägten Wegesystem sowie an dem Nebeneinanderstellen von klassizistischem und zeitgenössischem Architekturvokabular. Auch sie besitzen den Dualismus von »abstract« und »representational«. Als Baukörper wären sie für den Besucher nur in einer sukzessiven Folge erfahrbar gewesen, indem er sich des ausgedehnten, nach oben und unten verlaufenden Wegesystems bedient hätte. Der Bau wäre in seiner Komplexität nicht mit einem Blick erkennbar gewesen.

Noch mehr als bei der Staatsgalerie wäre der Besuch dieser Bauten zu einer »promenade architecturale« geworden.[33] Wichtigstes Kennzeichen dieser Entwürfe ist ihre urbanistische Eingliederung, die beim Entwurf für Düsseldorf die der Staatsgalerie verwandte Lösung zeigt.

Von einem Eingangspavillon auf dem Grabbeplatz, der den ehemaligen Standpunkt des im Krieg zerstörten Museums markiert und zugleich das gesamte Museum repräsentieren soll, läuft ein Weg entlang einer Mauer – eine Anspielung auf die heute nicht mehr vorhandene Ratinger Mauer – über Rampen durch das Museum in eine mit Zypressen bepflanzte Rotunde hinein und von dort wieder aus dem Museum hinaus. Hier leitet eine Arkade in die Altstadt über. Die Idee gerade einer solchen Wegführung sollte für die Staatsgalerie entscheidend sein. Die Anlage des Eingangspavillons, das Wiederaufgreifen ehemaliger Bauten wie die Ratinger Mauer, das Bewahren der Ruinen der ehemaligen Stadtbibliothek und ihre Weiterverwendung als Film- und Vortragssaal, die Reflexion der urbanen Maßstäbe an dieser Stelle, das alles sind Eigenschaften, die den gesamten Anlagen sowohl in visueller wie in urbaner Hinsicht eine große Komplexität verleihen. Wie auch in Köln und später bei der Staatsgalerie unternahm Stirling den Versuch, »besondere Charakteristika der Umgebung (...) zu betonen, und die Lösungen unterstreichen den vorhandenen städtischen Zusammenhang.«[34]

Motive, wie die in die Ausstellungsräume der Galerie führende Rampe oder die von einem Metallgerüst gehaltene Liftanlage, bei der die Konstruktion nur ein rein visueller Ausdruck der dort auftretenden Kräfte ist, statisch aber funktionslos bleibt, münden schließlich in die Bauteile der Staatsgalerie mit gleichen Funktionen ein. Ähnlich verhält es sich auch mit dem System der Kontrastierungen, wie etwa bei der Konfrontation der Glaswand des Foyers mit dem übrigen, hart wirkenden, kubischen Baublock, der Verwendung verschiedener Materialien (Natursteinverkleidung, Glas, Metall), dem metaphorischen Aufgreifen ehemaliger Motive (Eingangspavillon, Ratinger Mauer), der Verwen-

dung unterschiedlicher Raumformen oder der Formenvielfalt (gotische Fenster, dorische Portale). In etwa entspricht auch die Aufteilung des Baus in eine »dynamische« Eingangszone und beruhigte Ausstellungsräume der Stuttgarter Lösung.

Gegenüber der Düsseldorfer Version wirkt der Kölner Entwurf dem Stuttgarter Bau zunächst weniger verwandt. Aber im Grunde beruht auch diese Lösung auf einer ähnlich gearteten Konzeption. Wieder stehen urbanistische und metaphorische Anspielungen im Mittelpunkt der Planungen. Die Nähe des Kölner Doms und der großen Bahnanlage sowie der Hohenzollern-Brücke verlangten vom Architekten ein besonderes Einfühlungsvermögen in die urbanistischen Gegebenheiten.

Stirling plante eine Platzanlage, die auf der gleichen Höhe des schon vorhandenen Platzes liegen sollte. Der nur von Pflastersteinen umgebene, isolierte Dom sollte auf seiner Ostseite von diesen befreit werden, um das ursprüngliche Verhältnis von natürlichem Boden und Dom wiederherzustellen. Stirling bezog über das Programm hinausgehend auch den jenseits der Schienenstränge gelegenen Bereich in seine Planung ein, ohne diese aber im Detail näher auszuführen.

Der eigentliche Museumskomplex besteht aus drei Hauptteilen und stellt gegenüber Düsseldorf eine Reduktion der archetypischen Elemente dar. Dennoch ist die Anwendung architektonischer Metaphern noch intensiver geworden. Zwischen einem langgestreckten Galerieflügel und einem von Stirling als »gateway building« bezeichnetem blockartigen Gebäude, das ein Auditorium beherbergt, befindet sich die mit geschwungenen Glaswänden versehene Eingangshalle. Das »gateway building« sollte ein Pendant besitzen und die Axialität der Brücke und des Doms zusätzlich betonen. Als Zeichen seines Respekts gegenüber dem Dom wünschte sich Stirling für das Foyer einen »ecclesiastical aspect«[35]. Von diesem aus werden die anderen Gebäudeteile über Rampen, Brücken und Rolltreppen erschlossen. Eine Rampe führt von hier direkt in einen offenen Skulpturenhof, der den Grundriß ähnlich wie beim Kölner Dom aufgreift. Eine Verbindung führt zu einer unterirdischen Generatorenanlage in Form eines asiatischen Zikkurats. Von hier aus führt eine Brücke über die Gleisanlagen.

Gegenüber der Düsseldorfer und der Stuttgarter Lösung beabsichtigte hier der Architekt, dem Besucher die Möglichkeit zu geben, sich entweder führen zu lassen oder aber sich den Kunstwerken ohne Umwege nähern zu können. Auch hier herrscht das Prinzip der Kontrastierung von traditionellen (Zikkurat, Skulpturenhof) und abstrakteren, der Moderne entstammenden Baukörpern (kubisches Museumsgebäude), die ihrerseits aber mit »traditioneller« Verkleidung (Natursteine) versehen werden.

Manfredo Tafuri bemerkte dazu, daß »Stirling mit dem Kölner Entwurf die Geschichte der modernen Architektur noch einmal schreibt, indem er hier zu einer wahrhaften Archäologie der Gegenwart findet.«[36] Wie schon in Düsseldorf und dann auch in Stuttgart zeigt sich in Köln das Collageprinzip, indem »objets trouvés« in freier Kombinatorik abgewandelt werden.

Betrachtet man abschließend diese Projekte in chronologischer Reihenfolge, dann läßt sich konstatieren, daß das Stuttgarter Museum gegenüber seinen Vorgängern an struktureller Durchbildung und baulicher Logik durchaus gewonnen hat. Heterogene Gebäudeteile, die in Düsseldorf und Köln noch über größere Räume verteilt worden waren, wurden in Stuttgart in einer strafferen, komprimierteren Gesamtstruktur zusammengefaßt. Die räumliche Organisation ist auch aufgrund der symmetrischen Anlage übersichtlicher, logischer geworden.

Wie bei jeder Bauausführung wurden auch im Rahmen der Realisierung des Staatsgalerie-Projekts einige Planänderungen vorgenommen, teilweise erfolgten Modifikationen aber auch erst im Laufe der Differenzierung einzelner Baukompartimente. Letztere, wie etwa die Umwandlung der rechteckigen Garagenportale in gebäschte ägyptisierende Eingänge, die Verwandlung eines Rechteckfensters in ein romanisches Rundbogenfenster an der Front des linken Flügels oder das Ersetzen zweier geplanter Stützen im Altbauübergang durch lediglich eine einzige, wurden zumeist vom Architekten selbst vorgenommen.

Andere Änderungen sind auf die an den Architekten herangetragenen Wünsche seitens der Bauherrn zurückzuführen. Drei Dinge sind es, die den Außenbau in einigen wesentlichen Punkten verändert haben. Die wohl folgenschwerste, vom Architekten nur ungern realisierte Forderung war, die heute vom vielfarbigen Eingangsportikus bekrönten Treppenwangen abzuschrägen, um die Baumasse an dieser Stelle zu reduzieren und den Bau nicht zu gewalttätig erscheinen zu lassen. Dadurch wurde allerdings Stirlings Raumkonzept, das auf starken

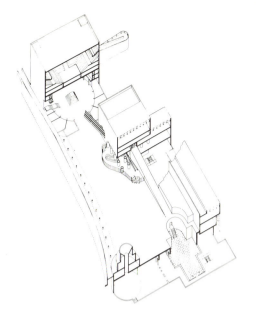

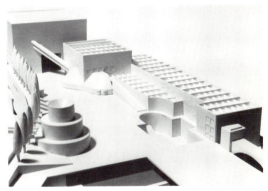

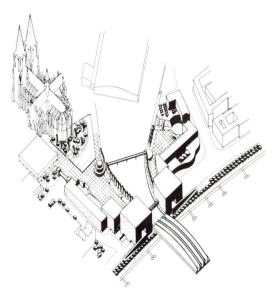

James Stirling, Michael Wilford & Associates. Wallraf-Richartz-Museum, Köln. Eingeladener Wettbewerb, 1975. Aufsicht/Schnitt durch Ausstellungsräume und Vortragssaal, Modell und Axionometrie mit städtebaulichen Lösungsvorschlägen

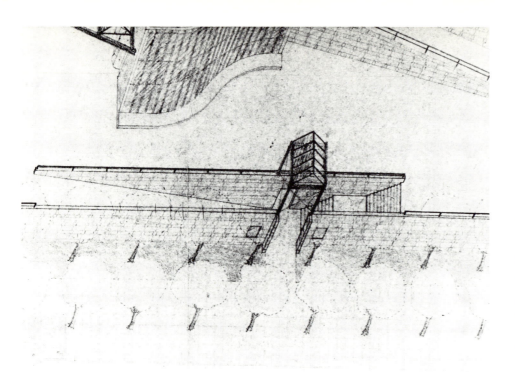

James Stirling.
Ursprünglicher Lösungsvorschlag
für den Aufgang zur Terrasse der
Neuen Staatsgalerie Stuttgart. 1977/78

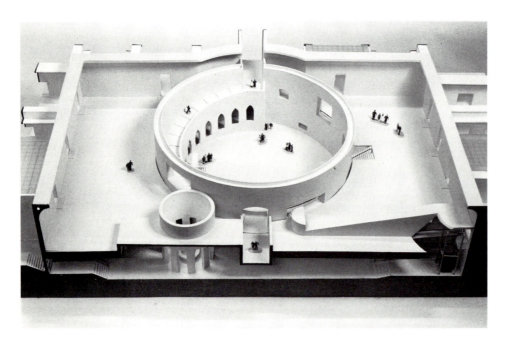

James Stirling,
Michael Wilford & Associates.
Wettbewerbsmodell für die
Neue Staatsgalerie Stuttgart. 1977.
An der Rampe, dem Fußgängerweg
sowie der kleinen Verkaufsrotunde wird
die Absicht des Architekten deutlich,
einzelne Wege und Räume optisch
hervorzuheben. Die ursprünglich
geplanten »gotischen« Fenster der
Rotunde sind noch vorhanden

Volumenkontrasten beruht, deutlich ab-
gewandelt. Führt man sich einmal die
beabsichtigte Lösung vor Augen, so hät-
te es an dieser Stelle einen sehr schma-
len, von hohen Mauern flankierten Trep-
pen- beziehungsweise Rampenaufgang
gegeben, der zugleich auch mit der
Strukturierung der Stirnseite des Kam-
mertheaters noch stärker korrespon-
diert hätte. Darüber hinaus wäre die Ver-
teilerfunktion des Portikus – von ihm
aus gehen Wege in vier entgegengesetzte
Richtungen – optisch deutlicher gewe-
sen. Außerdem hätte bei vier gleichlan-
gen Stützen die heutige Disproportiona-
lität vermieden werden können. Der Be-
sucher wäre von einem wehrhaften en-
gen Gang auf die weite, offene Terrasse
getreten. Schon hier hätten sich ihm die
den Bau beherrschenden räumlichen
Gegensätze effektvoll mitgeteilt. Der
Eingang wäre in dieser Form zu einer
Art »pars pro toto« des gesamten Mu-
seums geworden.

Nicht anders muß die Kurvatur auf der
linken Seite der Terrasse beurteilt wer-
den. Ursprünglich sollte das Gebäude
rechtwinklig geschlossen werden. Diese
Kurvatur bringt einen veränderten Ton
in das ansonsten sehr kubisch und in der
Außenlineatur prononciert kantig kon-
zipierte Gebäude, das sich ja auch gera-
de hierin den klassizistischen Vorläu-
fern annähert. Dieses Motiv verstärkt al-
lerdings den den Bau bestimmenden
Kontrast von eckig und rund noch mehr.
Auch im Rotundenbereich wurden ein-
schneidende Veränderungen vorge-
nommen. Hier mußten die gotischen
Fenster unterhalb des Fußgängerwegs
den heutigen Korbbogenfenstern mit
den Glaslinsen darüber weichen. Stir-
ling hatte noch zuvor ein Zwischenmo-
dell mit Rundbogenfenstern erstellt, das
ebenfalls auf Ablehnung gestoßen war.
Die Fenster erhielten eine ähnliche Ge-
stalt wie die sich ihnen gegenüber befin-
denden Öffnungen des Foyerbereichs,
die in dieser Form schon von Anfang an
geplant gewesen waren. Der Hofbereich
ist zwar dadurch optisch ruhiger gewor-
den, was die Betrachtung der Kunstwer-
ke begünstigt; andererseits hätten die
gotischen Fenster, allein in ihrer Form,
der ansteigenden Fußgängerrampe vi-
suell besser entsprochen und in Verbin-
dung mit dem dahinterliegenden Gang
eine Art »Kreuzgangatmosphäre« ge-
schaffen. In Anbetracht der Tatsache,
daß sich über diesen Weg die Wissen-
schaftler in ihren Forschungsbereich zu-
rückziehen können, wäre eine solche
Lösung nicht ohne Ironie gewesen.
Vergleicht man demgegenüber die von
Stirling vorgenommenen Veränderun-
gen des sich dem Theatereingang gegen-

über befindenden, von der Tiefgarage heraufkommenden Treppenaufgangs oder der Theaterrampe, dann wird deutlich, daß es sich hier um wirkliche Verbesserungen handelt.

Hier sollten sowohl die Treppe als auch der Aufgang rechtwinklig geführt werden. Stirling gab durch die Einführung der Kurvatur dem Ganzen ein festlicheres Gepräge. Zudem wurde die Treppenanlage gegenüber dem Theatereingang von der linken auf die rechte Seite verlegt, was damit zu erklären ist, daß auf diese Weise eine bessere optische Verbindung zwischen Besucher und Gesamtgebäude hergestellt wird. Ursprünglich hatte Stirling beabsichtigt, die Theaterfront gänzlich fensterlos zu lassen. Über eine nicht weiter bedeutende Zwischenstufe gelangte er zur heutigen, wesentlich lebendigeren Lösung, die, wie schon kurz erwähnt, entfernt an die Stirnseite eines Teils des Stuttgarter Hauptbahnhofs von Paul Bonatz denken läßt: ein weiterer Beweis des spielerischen Umgangs mit vorgegebenen Mustern. Hier hängt auch die Veranstaltungen ankündigende Fahne.

Die vom Architekten beabsichtigte Brückenkopflösung wurde ebenfalls abgewandelt. Stirling hatte vorgeschlagen, den Landtagserweiterungsbau mit dem Kammertheater mittels einer Brücke zu verbinden. Bis zur Fertigstellung des Landtags sollte nur der auch heute existierende Brückenkopf ausgeführt werden. Um den Eindruck des Unfertigen bestehen zu lassen, plante Stirling, die aus dem nackten Beton herausragenden Eisenenden sozusagen als »memento«, als Mahnung, den Bau zu vollenden, stehen zu lassen. Aufgrund der Befürchtung, daß das »Unfertige« zu provokativ wirken könne, wurden diese Eisenträger entfernt.

Aus Kostengründen veränderte man die Verkleidung der die Skulpturenterrasse bekrönenden Voute. Ursprünglich sollte auch sie, wie die übrigen Mauern, mit Travertinplatten kaschiert werden. Heute besteht die Hohlkehle aus Sichtbeton. Stirling empfand schließlich diese Lösung aufgrund des Materialkontrasts als die bessere.

Ebenfalls aus ökonomischen Gründen unterblieb die beabsichtigte vollständige Natursteinverkleidung des Kammertheaters. Statt dessen wurden einige Gebäudepartien lediglich verputzt. Anfangs sollte die Natursteinverkleidung aus einem einheitlichen Material bestehen. Erst später führte Stirling die abwechslungsreichere Gliederung durch unterschiedliche Quaderbänder ein.

Die Tonne des Theaterdurchgangs wurde entgegen der ursprünglichen Ab-

sicht, sie auch mit Naturstein zu verkleiden, nur verputzt und gelb gestrichen. Sowohl die Voute der Terrassenbekrönung als auch die Tonne des Theaterdurchgangs wurden nun, gleichsam um an die ehemalige Absicht zu erinnern, mit einer Quadrierung versehen. Aus unterschiedlichen Gründen mußte das Haus an der Eugenstraße, das Stirling zunächst hatte erhalten wollen, abgerissen werden. Die Fassade des heutigen, die Künstlergarderoben enthaltenden Gebäudes wäre nur eine Fassade unter mehreren anderen gewesen. Eine solche Lösung hätte die urbanistische Eingliederung des Baus noch stärker akzentuiert. Auf diese Weise konnte die sehr schöne Platzlösung realisiert werden.

Im Innern stellt die Einführung der Pilzstützen die größte bauliche Veränderung dar. Da freitragende Decken im Wechselausstellungsraum und im Film- und Vortragssaal zu kostenintensiv gewesen wären, sah Stirling sich veranlaßt, Stützen einzuführen. Im Film- und Vortragssaal tragen einige keine wirklichen Lasten. Sie wurden lediglich aus ästhetischen Gründen eingeführt. Es sind »falsche« Säulen, die insofern interessant sind, als sie den klassizistischen Gedanken Stirlings besonders gut dokumentieren: »Cost saving can be creative«[37] war der dazu passende Kommentar Stirlings. Durch die Verlegung der Garderobe im Theaterfoyer und das Aufstellen von Spinden im hinteren Bereich – im Gegensatz zum zuvor angestrebten Service durch Garderobenfrauen – wurde es ermöglicht, das überaus unkonventionelle Theaterfenster mit der Pilzsäule zu kreieren.

Auch im Museum wurden die Garderoben, die einst hinter der Verkaufsrotunde geplant gewesen waren, unter die Fußgängerrampe verlegt. Statt dessen wurden an jener Stelle sanitäre Anlagen errichtet. Die funktionelle Organisation wurde auf diese Weise wesentlich verbessert. Für alle Sammlungsräume sah der Architekt die Anbringung freischwebender Gesimsstücke mit indirekter Beleuchtung vor. Solche wurden schließlich nur in den großen Eckräumen angebracht. Die berechtigte Befürchtung der Museumsleitung bestand darin, daß solche Architekturdetails in den kleineren Räumen zu unruhig wirken würden. Aus diesem Grunde wurden sie zahlenmäßig reduziert. Bis auf die drei erwähnten Ausnahmen wurden im Grunde nur Detailveränderungen gegenüber dem Wettbewerbsentwurf vorgenommen, was beweist, wie gut durchdacht die Konzeption Stirlings schon von Anfang an war.

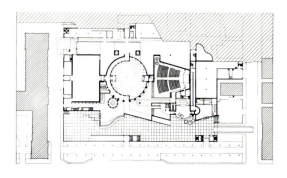

James Stirling,
Michael Wilford & Associates.
Ursprünglicher Grundriß
des Eingangsgeschosses der Neuen
Staatsgalerie vor den Veränderungen

Stirling
im Spannungsfeld
von Geschichte
und Gegenwart

Sehr bald geriet ich in den Fehler der radicalen Abstraction, wo ich die ganze Conception für ein bestimmtes Werk der Baukunst aus seinem nächst trivialen Zweck allein und aus der Konstruction entwickelte, in diesem Falle entstand etwas Trockenes, Starres, das der Freiheit ermangelte und zwei wesentliche Elemente, das Historische und das Poetische, ganz ausschloß.

Karl Friedrich Schinkel[38]

Als James Stirling 1957 den Aufsatz mit dem Titel »Regionalism and Modern Architecture« schrieb, registrierte er die Neubewertung einiger englischer Architekten der Jahrhundertwende wie Voysey und Mackintosh und stellte fest: »Es ist offensichtlich, daß die Architektur der Zeit noch immer die modernste ist, die wir besitzen, aber wir möchten, um auf den Ausgangspunkt zurückzukommen, andeuten, daß die Neuerungen des Kontinents aus den zwanziger und dreißiger Jahren zu einer Weiterentwicklung unfähig sind, vor allem deshalb, weil sie heute akademisch und für die gegenwärtige Situation unbrauchbar geworden sind«[39], und er fährt an anderer Stelle fort: »Ein guter Gesichtspunkt der gegenwärtigen Tendenz ist die Fähigkeit, von dem direkten Kontakt mit einem Objekt am Orte stimuliert zu werden, auch wenn sein Urheber unbekannt ist und die zu seiner Erscheinung gehörenden Theorien ungeschrieben sind.«[40] Diese Zitate beschreiben zwei wesentliche, bis heute gültige Aspekte der Architektur Stirlings. Zum einen dokumentieren sie das Interesse des Architekten an historischer Architektur mit einer gleichzeitig damit verbundenen Skepsis gegenüber dem nach Stirlings Auffassung nicht weiter entwickelbaren »Modern Style«. Zum anderen macht er schon hier zu einem recht frühen Zeitpunkt auf die Bedeutung der Dialogfähigkeit von Architektur gegenüber vorhandenen städtebaulichen Strukturen aufmerksam, was am besten mit dem Begriff Robert Venturis als »Kontextualismus« bezeichnet werden kann. Schon seine frühen Bauten bezeugen die Umsetzung der oben angeführten Vorstellungen. Allerdings ordnete er selbst einen Großteil seiner älteren Werke noch der vom »International Style« geprägten Kategorie »abstract« zu.[41] In seinem Dorfprojekt von 1955 orientierte er sich beispielsweise an der mittelalterlichen englischen Dorfarchitektur. In dem Villenprojekt in South Kensington für einen griechischen Reeder von 1957 griff er Merkmale der ed-

wardschen Architektur auf.[42] In Projekten, die isoliert standen und bei denen infolgedessen das architektonische Ambiente eine wesentlich geringere Rolle spielte als etwa im Ingenieurgebäude der Universität Leicester (1959), der Geschichtswissenschaftlichen Fakultät der Universität Cambridge (1964) oder auch im Studentenheim der Universität St. Andrews (1964), kamen demgegenüber mehr die Formen der Architektur des 20. Jahrhunderts zur Anwendung (Konstruktivismus, De Stijl). Das Wohnquartier in Runcorn New Town (1967) und das St. Andrews University Arts Centre (1971) haben hingegen wieder deutlich kontextuale Bezüge und greifen traditionelle Schemata auf. Es zeigt sich also, daß Stirling recht früh, wenn auch noch nicht derartig explizit wie in der Staatsgalerie, gegebene Verhältnisse zu berücksichtigen verstand. Allerdings schwankte er zwischen den beiden Prinzipien von »abstract« und »representational«.

Eine wirkliche Synthese hatte er noch nicht gefunden. Anregungen für sein »urbanes« Denken dürften Stirling Bauten Alvar Aaltos gegeben haben. Aalto hatte bereits in den dreißiger Jahren dieses Jahrhunderts eine »regional modern architecture« in Form einer geordneten Vielfalt geschaffen.[43] Und Stirling äußert sich 1966 in vergleichbarer Weise, als er feststellte: »Moderne Bauten müssen nicht unbedingt einen visuellen Bruch mit den sie umgebenden Bauten zeigen.«[44] Stirling wehrt sich zu Recht dagegen, wenn sein Werk von manchen Architekturkritikern in einzelne Perioden eingeteilt und unterschieden wird.[45] Ihm geht es vielmehr darum, die konsequente Weiterentwicklung bereits frühzeitig vorhandener Ansätze zu betonen und die Bruchlosigkeit seines Œuvres hervorzuheben. Stilistische Veränderungen sind für ihn lediglich formaler Natur. Sie sind ohne Einfluß auf die nahezu alle Bauten beherrschenden architektonischen Prinzipien. Es läßt sich lediglich feststellen, daß Stirling seit etwa 1969 konsequenter darum bemüht war, die beiden Pole von »abstract« und »representational« miteinander in einem einzigen Bau in Übereinstimmung zu bringen. Den Anstoß hierfür mag die in jenem Jahr errichtete Olivetti Training School in Haslemere gegeben haben. Das in Analogie zu den von der Firma Olivetti hergestellten Rechenmaschinen aus glasfaserverstärktem Polyester verkleidete Gebäude mußte an ein älteres, in der Ära Edwards VII. errichtetes Haus angeschlossen werden. Der stromlinienförmige Anbau (abstract) kontrastiert erheblich mit dem historischen Gebäude.

Aus diesem Gegensatz entstand nach Angaben Stirlings die Idee, die abstrakten und traditionellen Bauelemente enger, aber in durchaus kontrastierender Weise zusammenzufassen. Es wurden vom Architekten im Grunde nur zwei bisher stets parallel verlaufende Tendenzen aufgegriffen und miteinander verflochten. Diese Kombination zweier an sich gegensätzlicher Grundauffassungen ist das Originäre und Neue an Stirlings Architektur nach 1969, die von der Architekturkritik als die »klassizistische Phase« Stirlings bezeichnet wurde. Zwar bediente sich der Architekt vielfach der klassizistischen Formensprache, es hieße aber, die Absichten Stirlings völlig zu verkennen, wenn man das Formale als das Wesentliche seiner Bauten und Projekte dieser Zeit hervorhöbe. Ein grundlegendes Merkmal ist vielmehr die diesen Planungen zugrunde liegende Struktur und die collageartige Durchdringung heterogener Elemente. Bei genauerer Betrachtung stellt sich heraus, daß Bauten wie etwa die Neue Staatsgalerie und das Ingenieurgebäude in Leicester von 1959 im Grunde nicht so verschieden sind, wie man es zunächst annehmen möchte. Bestimmte, zum Teil auch als außergewöhnlich angesehene Motive durchziehen Stirlings gesamtes Œuvre. In Bauten wie in Leicester, der Olivetti Training School oder der Staatsgalerie begegnet man Überlegungen, die mit Sicherheit auf Anregungen durch die »Architecture parlante« (»sprechende« Architektur) des klassizistischen Revolutionsarchitekten Claude-Nicolas Ledoux zurückzuführen sind. In den erwähnten Beispielen entsprechen Form und Inhalt einander in auffälliger Weise: Leicester mit seinen abstrakten und konstruktivistischen Formen (Konstantin Melnikows Arbeiterklub in Moskau, 1927–1929) verweist allein schon durch diese äußerliche Struktur darauf, daß hier Techniker ausgebildet werden sollen. In der Olivetti-Schule werden die Produkte dieser Firma in modifizierter Form direkt in Architektur umgesetzt, und in der Staatsgalerie wird im Grunde nur der im 19. Jahrhundert entwickelte Prototyp »Museum« wiederverwendet. Zugleich ist die Kombination einzelner Architekturelemente mit völlig unterschiedlichen historischen Ursprüngen (gotische Fenster, Säulen, Eisenträger, Le-Corbusier- und De-Stijl-Architektur, Verwendung von Soane- und Schinkel-Ideen) eine noch darüber hinausgehende Veranschaulichung dessen, was der Idee eines Museums zugrunde liegt, nämlich die Darstellung von Geschichte und Evolution, die Gleichzeitigkeit des Ungleichzeitigen innerhalb eines einzi-

James Stirling.
Studentenwohnheim der Universtät
St. Andrews. 1964

James Stirling.
Wohnquartier in Runcorn New Town.
1967–1976. Straßenfront

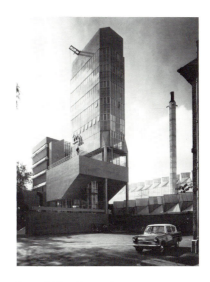

James Stirling, James Gowan.
Ingenieurgebäude der Universität
Leicester. 1959–1964

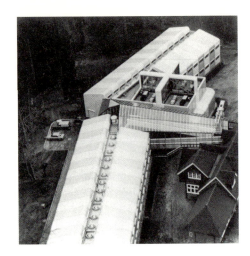

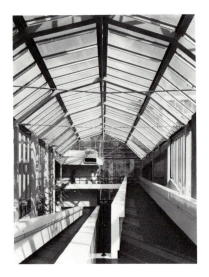

James Stirling.
Olivetti-Ausbildungszentrum,
Haslemere. 1969–1972.
Gesamtansicht und Rampe in der
Erschließungshalle

James Stirling,
Michael Wilford & Associates.
Dresdner Bank, Marburg.
Entwurf, 1977

gen Gebäudes. Die Architektur wird auf diese Weise zu einer Art Panoptikum heterogener und vorausgegangener Entwicklungsphasen. Allein schon dadurch wird es zu einem dem Museum adäquaten Symbol. Obwohl die Bauten sich formal erheblich unterscheiden, beruhen sie doch alle auf einem gemeinsamen geistigen Konzept. Allein das Prinzip der Kontrastierung tauchte bereits in Leicester auf. Allerdings verwandte hier Stirling ausschließlich aus dem technischen Bereich stammende Zitate. Während die Glasdächer der seit Joseph Paxtons Kristallpalast bestehenden Tradition des ersten Maschinenzeitalters angehörten, stammten die Rampe (Le Corbusier), die vorkragenden Hörsäle (Konstantin Melnikow) und die in Glas gefaßte Wendeltreppe (Prawda-Gebäude der Brüder Wesnin, Leningrad) – eine solche sollte auch die Bibliothek der Staatsgalerie besitzen, sie wurde aber aus ökonomischen Gründen eingespart – aus dem »Zweiten Maschinenzeitalter«. Er kombinierte Werkformen, die einerseits aus dem Bereich der Industrie (Werkstätten) stammten, andererseits aber aus dem modernen Wohnungsbau (Rampen) kamen und eigentlich einer Symbiose von »low key« und »high key«, zweier gegensätzlicher Pole also, entsprachen. Stirling vereinte Phänomene zweier entgegengesetzter Welten und nahm dabei, indem er über diese Formen frei verfügte, die Rolle eines Kommentators ein. Stirling kommentierte den Funktionalismus, so wie er in Stuttgart Tradition und Technik nicht im Sinne eines Historismus anwendet, was einen unbedingten Glauben an den Stil voraussetzen würde, sondern indem er mit den Elementen spielerisch-distanziert verfährt.[46] Auch bei einigen Details des Neubaus lassen sich gewisse Vorläufer im früheren Werk des Engländers finden. Die gleiche grün-blaue Farbgebung, die bei den Belüftern an der Urbanstraße zur Verwendung kam – einen Vorläufer besitzt Leicester –, hatte der Architekt zunächst für den Außenbau der Olivetti-Schule vorgesehen. Die örtlichen Behörden ließen damals eine solche Farbgebung nicht zu. Wie die kleine Säule am Kammertheater, so waren auch die Stützen des Olivetti-Baus gelb gestrichen. Elemente wie Pilzstützen, Noppenböden, sich verjüngende Wände sind bereits 1969 bei Olivetti zur Anwendung gekommen.

Das beweist, daß Stirling im Grunde sehr konsequent an seinen Intentionen und an seinem Vokabular festgehalten hat. Nur äußerlich unterscheiden sich seine Projekte erheblich voneinander. Eine exponierte Stellung nahmen in sei-

nen Bauten stets auch die Glaskonstruktionen ein. Eine direkte Parallele besitzt die geschwungene Glaswand des Foyers in dem nicht realisierten Projekt für die Dresdner Bank in Marburg (1977). Aber auch sonst arbeitete Stirling häufig mit großen Glasflächen, die in sich zumeist deutlich strukturiert sind und von daher eine durchgehende Einheit bilden. Sie machen, den Absichten Stirlings entsprechend, innere Zusammenhänge nach außen sichtbar und verfügen über eigene Ausdrucksmöglichkeiten. In Leicester verwendete er beispielsweise klares und opakes Glas, um so die unterschiedlichen Gebäudeeinheiten voneinander unterscheiden zu können. In Cambridge wurde das gesamte Gebäude mit einem kaskadenartigen Glasvorhang versehen und die technischen Details sichtbar belassen. Die Technik bildet, indem – ähnlich wie bei der Staubdecke in den Sammlungsräumen der Staatsgalerie – das Tragegerüst und das Versorgungssystem nicht ganz kaschiert wurden, einen wirksamen Kontrast zum unter dem Glasvorhang liegenden Lesesaal. Technik wurde schon dort bewußt exponiert. Noch zwei weitere Merkmale seiner Architektur wären in diesem Zusammenhang zu nennen. Schon in Leicester vermied der Architekt das grundlegende funktionalistische Prinzip, einen kubischen Behälter zu errichten, der im Grunde nur einen Kompromiß für die unterschiedlichen inneren Funktionen darstellen konnte. Seine Arbeitsweise wurde von John Jacobus als »undogmatische Einstellung zur Konstruktion« bezeichnet.[47] Gemeint ist damit das unmittelbare und direkte Eingehen auf die Funktion des einzelnen Gebäudekompartiments.

Schon in dem sehr frühen, nur Papier gebliebenen Honan-Projekt von 1950 für ein Filminstitut mit Verwaltungsgebäude oder in dem 1957 entwickelten Plan für ein »Expandable House« ist dieses in Leicester und anderen Bauten herrschende Grundschema entwickelt worden, das schließlich auch in Stuttgart zur Anwendung kam. Bei letzterem konnten um einen runden Servicekern – gewissermaßen eine Vorstufe zur Skulpturenrotunde – verschiedene und völlig voneinander unabhängige Raumeinheiten, je nach Platzbedarf (Ehepaar bis Großfamilie von mehr als fünf Personen), additiv im Quadrat herum angeordnet werden. Die Räume blieben auch nach außen hin als Einzelelemente erkennbar.

Das zweite, nahezu programmatisch realisierte Prinzip beruht auf dem Wegesystem. Es ist mit dem des Räumlichen sehr eng verbunden und ergibt sich aus

den expandierenden beziehungsweise kontrahierenden Raumfluchten. Das, was gerade in Stuttgart sehr markant ist, nämlich die Führung eines Gehwegs mitten durch ein Gebäude hindurch und seine Identifizierbarkeit im Innern, sowie die deutlich exponierte Wegführung über Rampen und Treppen, stellt nur eine konsequente Weiterentwicklung früherer Ansätze dar. Rampenanlagen verwendete Stirling bereits 1953 für seinen Entwurf einer Universität in Sheffield und später dann immer wieder: Cambridge, Leicester, Olivetti Training School und so weiter. Rampen bildeten immer einen festen Bestandteil seiner Architektur und dürften auf das große Vorbild Le Corbusier zurückzuführen sein, der nach Stirlings Angaben für ihn vor allem mit seinem Werk der zwanziger Jahre interessant gewesen ist.[48] Aber auch im Spätwerk Le Corbusiers finden sich Rampen als Verbindungen verschiedener horizontaler Ebenen (Chandigarh). Die Rampe des »Visual Arts Center« der Harvard-Universität in Cambridge (1961–1964) verbindet – das Gebäude im ersten Stock durchquerend –, analog der Staatsgalerie, zwei verschiedene Straßen miteinander.[49] Wie bei Le Corbusier, so diente auch bei Stirling das mit Eigenwerten versehene Wegesystem (expression of movement) der baulichen Verklammerung.

Fragt man nach der Stellung, die die Staatsgalerie innerhalb des Stirlingschen Œuvres einnimmt, so läßt sich festhalten, daß viele Ansätze früherer Entwürfe hier konsequent weiterentwickelt und daß die früher eher getrennt realisierten Komponenten von »abstract« und »representational« nunmehr zu einer die Gegensätze dennoch bewahrenden Synthese vereint wurden. Hinzu kommt das sich auch formal auswirkende Interesse des Architekten an der klassizistischen Architektur eines Boullée, Ledoux, Soane und Schinkel. Axialität und Raumanordnung, urbanistische Rücksichtnahme, monumentale Körperhaftigkeit und Vorstellungen von einer »Architecture parlante« haben hier ihre Ursprünge. Dabei reizt Stirling im Falle Schinkels nicht ausschließlich das rein Formale, sondern vor allem auch der Übergangscharakter seiner Bauten. Einerseits haben sie zwar noch klassizistische Züge, andererseits besitzen sie bereits Eigenschaften der künftigen standardisierten Architektur (Bauakademie, 1832–1835, Berlin). Auch hier findet man Formenreichtum und eine erinnerungsträchtige Sprache, die mit fortschrittlicher Technik eine Symbiose eingeht.[50] Ebenso verstand Schinkel es, zahlreiche Elemente aus der Architektur

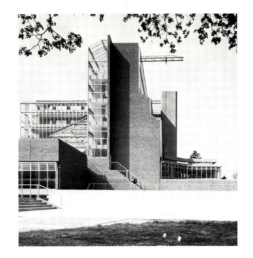

James Stirling. Gebäude der geschichtswissenschaftlichen Fakultät der Universität Cambridge. 1964–1967. Gesamtansicht und Blick in die Bibliothek mit Dachkonstruktion

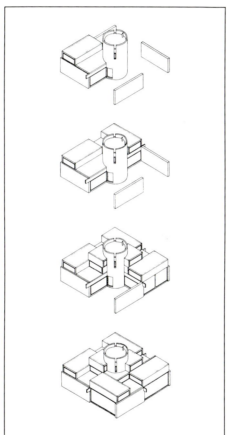

James Stirling, James Gowan. Erweiterbares Haus (Expandable House). 1957.
Von oben nach unten:
Erste Phase: Ehepaar
Zweite Phase: drei Personen
Dritte Phase: vier Personen
Vierte Phase: große Familie

Le Corbusier.
Parlamentsgebäude, Chandigarh. 1950–1956. Rampe zum Forum

Le Corbusier.
Carpenter Center for Visual Arts, Harvard University, Cambridge, Massachussetts. 1961–1964.
Lageplan mit Rampenanlage

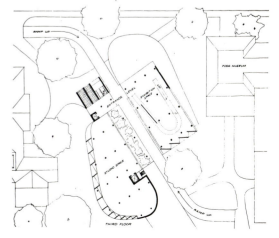

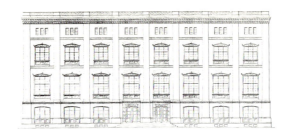

Karl Friedrich Schinkel.
Fassade der Bauakademie, Berlin.
1832–1835

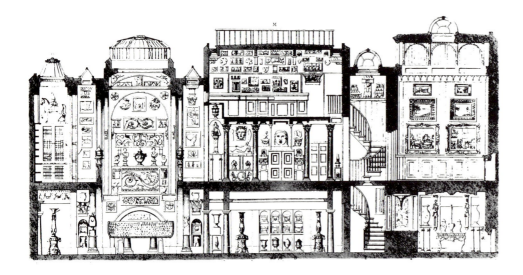

John Soane.
Soane-Museum, No. 13 Lincoln's
Inn Fields, London. 1808–1824.
Schnitt durch das Museum;
Kuppelraum und Galerien

aufzugreifen und in eigenständiger Weise zu verarbeiten. Im Berliner Alten Museum etwa, das auch für Stirling von großer Bedeutung gewesen ist, kombinierte Schinkel einen der Antike zugehörenden Stil mit einer der französischen Revolutionsarchitektur entstammenden Rotunde. Darüber hinaus fügte Schinkel seinem Bau einen Eingangsportikus an, dessen gedankliche Konzeption auf den französischen Architekten Jean-Nicolas-Louis Durand zurückgeht. Eigenschaften wie dramatische Wegführungen und zeichenhafte Mehrdeutigkeit lassen erkennen, daß Stirling diesen Architekten ausgiebig studiert hat.[51] Vor dem Hintergrund Schinkels wird auch die ursprüngliche Absicht, gotische Fenster einem mittelalterlichen Kreuzgang entsprechend in die Rotunde einzuführen, besser verständlich. Auch der Klassizist Schinkel hatte sich ausführlich mit diesem Stil auseinandergesetzt und ihn in durchaus romantisch zu nennender Haltung zur Anwendung gebracht. Seine Architektur schließt bewußt emotionale Komponenten ein und erhält durch das Ineinanderfließen von Klassizistischem, Romantischem und Technoidem einen sehr transitorischen Charakter. Es entsteht, ähnlich wie bei Schinkels Bauten (Schloß Glienicke, 1824, Charlottenhof in Potsdam, 1826), der Eindruck, als ob sich, dem Geschichtsprozeß analog, verschiedene historische Strata überlagerten und durchdrängen.

Neben Schinkel ist es aber vor allem der englische Klassizist Sir John Soane (1753–1837) gewesen, dessen Werk Stirling aufmerksam studiert hat. Ohne Zweifel waren es gerade seine Arbeiten, denen Stirling wesentliche Anregungen verdankte. Er schätzt an Soane sowohl dessen freien und unkonventionellen Umgang mit den klassizistischen Formen[52] als mit Sicherheit auch die konzeptionelle Durchgliederung seiner Architektur, die von der strengen klassizistischen Raumauffassung erheblich abweicht. Zwei Bauten Soanes, die eine gewisse Verwandtschaft mit der Staatsgalerie aufzeigen, sollen hier angeführt werden. Es ist zum einen das ehemalige Privathaus des Architekten und heutige Museum in London, 13 Lincoln's Inn Fields (1808–1824), und zum anderen die Dulwich Picture Gallery in einem Londoner Vorort (1811–1814). Beide Bauten gehören der »pittoresken« Periode des Architekten an. Teils bizarre Drehungen, Gegenüberstellungen und Deformationen bekannter architektonischer Themen bestimmten den Charakter dieser Schaffensphase. Der freie und bewußt Gefühle evozierende Umgang mit

der Architektur läßt sich am besten mit den eigenen Worten des Baumeisters als »poetry of architecture« umschreiben.[53] Emotionsgeladene Effekte erzielte Soane vor allem durch die geschickt arrangierte, indirekte Beleuchtung seiner Bauten.

Ein direkter Nachfahre dieser Inszenierungsform findet sich im Neubau der Staatsgalerie auf dem Absatz der auf der rechten Seite zur Schausammlung führenden Rampe, wo das Licht auf nahezu mystische Weise in den Gang fällt, und in der Verkaufsrotunde. Sie bildet eine auffällige Parallele zu den Oberlichtstrukturen des Soaneschen Hauses. Zudem scheinen hier noch andere Dinge Stirling angeregt zu haben. Die Verbindung miteinander kontrastierender Materialien, wie Mahagoni-Täfelungen, die von Metallsäulen gestützt werden und an Stirlings Glasdach-Mauerwerkkombination denken lassen, oder die Aufgliederung der Fassade durch Kapitellfragmente, die, ähnlich wie die Entlüfter der Tiefgarage, den Eindruck des Ruinösen aufkommen lassen, sind solche Beispiele. Die in den Schauräumen scheinbar schwebenden Gebälkfragmente dürften direkt auf Anregungen des Soaneschen Hauses zurückzuführen sein.

Ähnlich wie bei Stirling erhielten die einzelnen Räume Soanes ihre spezifische Dimensionierung in horizontaler wie auch in vertikaler Richtung. In seinem Privathaus begegnet man dem ständigen Wechsel von großen hohen und kleinen niedrigen Räumen. Das Haus bietet ständig neue Überraschungen, Niveauwechsel und durch Beleuchtungseffekte verursachte, malerisch-romantische Wirkungen. Gotische Elemente existieren neben klassizistischen.[54] Dieses Prinzip des fluktuierenden Raumkontinuums und der gegenseitigen räumlichen Durchdringung griff Stirling für die Staatsgalerie wieder auf und gab ihm, indem er öffentlichen und musealen Bereich (öffentlicher Fußgängerweg) miteinander eng verwob und indem er die Rotundenwände an manchen Stellen aufriß, um die skulpturalen Eigenschaften zu steigern, eine neue Dimension.

Wie bei der Staatsgalerie lassen sich auch in der Galerie von Dulwich die einzelnen Räumlichkeiten am Außenbau ablesen. Jedes Bauelement ist von seinem Nachbarn durch ein Zurückweichen oder einen Bruch optisch separiert worden. Die funktional zu nennenden Glaskonstruktionen des Daches sind in auffälliger Weise vom übrigen klassizistischen Baukörper unterschieden. Das gleiche gilt für die vielfache und expo-

nierte Verwendung von Glasdächern in Lincoln's Inn Fields. Die fünf großen axial angeordneten Ausstellungsräume von Dulwich bilden gegenüber den kleineren und niedrigeren eine ganz eigenständige Gruppe. Der Gesamtbau wirkt durch die große Varietät in den Höhen und die an der Fassade sichtbaren Raumformen sehr lebendig. Zugleich ist der Bau dadurch auch ein Ausdruck der Architektenpersönlichkeit. Dulwich ist die erste Galerie, deren innere Funktionen am Außenbau sichtbar werden.[55] Die in seiner zehnten Vorlesung gesprochenen Worte Soanes: »Warum sollen wir die Vielfalt des Figürlichen, die wilden Effekte, die kühnen Kombinationen der kultivierten Kunst nicht mit all der Regelmäßigkeit vereinen, die in der antiken Architektur entfaltet worden ist?«[56] könnten in ganz ähnlicher Weise von Stirling gesagt worden sein. Dahinter verbirgt sich eine eher romantische als klassische Haltung, die besonders im Verhältnis von geschlossenen Wänden und Öffnungen und den dadurch hervorgerufenen Beleuchtungseffekten zutage tritt. Beiden Architekten ist die besondere Vorliebe für den Barockbaumeister Sir John Vanbrugh zu eigen, der mit seinem Blenheim Castle (Oxford) schon im 18. Jahrhundert ein faszinierendes Beispiel ungeheurer, geradezu gewalttätiger Formenvielfalt und Höhenwechsel gegeben hatte. Er steht am Anfang einer ausgesprochen englischen Entwicklung, die man als die Tradition des »Pittoresken« (Picturesque) bezeichnet. Vanbrugh (1664–1726) wurde von Soane nicht zu unrecht »Shakespeare of Architecture« genannt, weil ganz ähnlich wie bei dem Dichter gegensätzliche und kontrastierende Elemente miteinander verknüpft wurden.[57]

Im Unterschied zur späteren, klassizistischen Architektur waren Vanbrughs blockhafte Bauten mehransichtig. Auch dies eine Eigenschaft, die viele von Stirlings Werken besitzen.[58] Vanbrugh und sein zeitgenössischer Kollege Nicholas Hawksmoor (1661–1736), der in London eine Reihe bedeutender Barockkirchen errichtete und der ebenso von Stirling hochgeschätzt wird, begründeten die Tradition des Pittoresken. Beide bemühten sich um die dramatische Gestaltung der Baumassen, Vanbrugh, der am 11. Juni 1709 in einem Memorandum anläßlich der Erhaltung der Ruinen von Woodstock Manor die Ästhetik des Pittoresken explizit formuliert hatte, und Hawksmoor, der in seinen Bauten schon im 17. Jahrhundert Elemente des Stils eines Christopher Wren mit denen der römischen Antike und der Gotik kombinierte, dürften Stirlings Bauweise er-

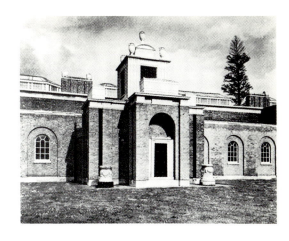

John Soane.
Dulwich College Art Gallery, London.
1811–1814

**Philip Webb.
Red House, Bexley Heath, Kent. 1859**

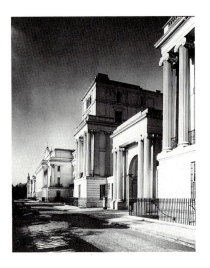

**John Nash.
Cumberland Terrace, Regent's Park,
London. 1826**

heblich beeinflußt haben.[59] Ein solches Aufgreifen verschiedener Motive und ihre Verknüpfung untereinander auf »pittoreske« Weise, um evokative und emotionalisierende Ergebnisse zu erzielen, scheinen ein englisches Phänomen zu sein und sind sogar schon für die mittelalterliche Kunst in England nachweisbar.[60] Schon Pevsner erkannte diese »pittoreske« Tradition in England, die, wie er sagt, von einem relativ freien Geist ohne strikte Faustregeln, jedoch zugleich von einem Gefühl für komplexe Zusammenhänge und dem Blick für das Unerwartete gekennzeichnet war:[61] »Spleen« sagt man auf dem Kontinent, wenn man von dieser englischen Eigenart spricht, die England zum Land der »Follies« gemacht hat, der architektonischen Spielereien.[62]

Auch Stirling greift in seinem Bau diese Tradition der »Follies« auf. Sein Umgang mit Architektur scheint ein spezifisch englischer zu sein.

Über die Linie Vanbrugh – Hawksmoor – Soane wurde diese freizügige und phantasievolle Art zu bauen von Stirling weitergeführt. Vanbrugh und Hawksmoor waren an der dramatischen Gestaltung von Baukörpern, Soane an der an Piranesi geschulten Dramatisierung der Innenräume interessiert. Stirling vereint beides miteinander.[63] Das Pittoreske Stirlingscher Entwürfe hob auch der Architekturkritiker Arthur Drexler hervor, als er von dem Ingenieurgebäude in Leicester als einer Komposition »that is picturesque in the eighteenth century sense of term«[64] sprach.

Der englische Eklektizismus, der bei seinen begabtesten Vertretern stets von unkonventioneller und ironisch-witziger Ausgestaltung gewesen war, bestand selten nur aus einer bloßen Übernahme vorgegebener Muster. Die soeben aufgezeigte Linie läßt sich durch das gesamte 19. Jahrhundert hindurch verfolgen. Selbst im urbanistischen Bereich konnte die pittoreske Tradition Fuß fassen. So kann man etwa bei dem Regent-Street-Projekt, begonnen 1811, von John Nash (1757–1835), von einem »picturesque urban design« sprechen.[65]

Der Klassizist Thomas Hope, dessen Werk von Stirling leidenschaftlich gesammelt wird, hatte 1835 eine Architekturgeschichte publiziert, in der er die pittoreske Synthese verschiedener Stile explizit forderte. Seine eigenen Entwürfe besitzen ohne Ausnahme Momente der Erinnerung und Anspielung. Aber auch diese Ideen basieren letztlich auf dem Memorandum Vanbrughs.[66]

Mit verwandten Vorstellungen arbeitete der Architekt Philip Webb (1831–1915) bei dem für William Morris errichteten »Red House« (1859). Hier übernahm er gotische Details und die Irregularität mittelalterlicher Häuser, verwendete aber zugleich Queen-Anne-Fenster. Dabei – und das ist nicht unerheblich – kopierte er niemals, sondern verfügte frei über das vorhandene Repertoire.[67] In diesem Zusammenhang ist es interessant, die Rundfenstereinfassungen der Staatsgalerie-Rampe mit denen des »Red House« zu vergleichen. Auch in der Verwendung des länglichen, lanzettartigen Fensters an der Stirnfront des linken Flügels scheinen zumindest geistige Beziehungen zu bestehen.

In die Reihe der Baumeister, die Architektur als eine Quelle visueller Stimuli betrachteten, gehört auch der Villenarchitekt Richard Norman Shaw (1831–1912), in dessen Häusern stets die regionalen Charakteristika Eingang fanden. In seinem 1872 erbauten New Zealand Chambers (Leadenhall Street, London) konnte man erstmals von einem »free style« sprechen, der sich durch die Originalität der Erfindungen und die geschickte Kombinatorik heterogener Elemente erheblich von einem bloßen »Revival« unterschied. Von diesem Bau sind eine Reihe bedeutender »pittoresker« Bauten herzuleiten. Die Verwendung von gläsernen Erkern dürfte wohl den größten Einfluß auf seine Zeitgenossen ausgeübt haben. Die Fenster sind bei ihm, wie Hermann Muthesius richtig bemerkte, stets das Hauptmotiv, ja, oft das einzige Motiv seiner Häuser gewesen.[68] Ohnehin haben Glaskonstruktionen schon immer eine wesentliche Rolle innerhalb der englischen Baukunst seit dem Mittelalter gespielt. Von der Gotik über die Landsitze des Adels aus dem 16. Jahrhundert (Hardwick Hall, Wollaton Hall in Derbyshire), die gläsernen Palmenhäuser in Kew Gardens (London, 1845–1847) von Decimus Burton und Richard Turner sowie den »Crystal Palace« von Joseph Paxton (London, Sydenham, 1852) bis zu den englischen Straßenpassagen des späten 19. Jahrhunderts läßt sich eine solche dominierende Rolle der Glasarchitektur verfolgen. Deren Voraussetzungen sind teilweise auch in den klimatischen Gegebenheiten zu sehen. Das Fenster wurde gerade in England zu einem relativ eigenständigen Motiv. Auch Stirling führt mit seinen Bauten und insbesondere mit der Staatsgalerie diese englische Tradition weiter fort. Glasflächen, wie die der Eingangshalle, des Restaurants und des Lifts, sind auch typisch für die Architektur von Norman Shaw. Gerade hier besteht eine innere Verwandtschaft Stirlings zu Norman Shaw, wie der Architekturhistoriker John Sum-

merson es treffend formulierte: »Stirling ist ein Spieler – ein Architekt, der das aufgreift, was unkalkulierbare Risiken zu bergen scheint. Er hat, wie einst Norman Shaw, eine wundervolle Spur komischer Erfindungsgabe, die streng (und einfallsreich) in Schranken gehalten werden muß.«[69]

In diesem Zusammenhang sollte auch der Architekt Charles F. Annesley Voysey (1857–1941) und sein Verhältnis zur Natur erwähnt werden. Häufig war dieser Architekt darum bemüht – wie etwa bei seinem eigenen Haus von 1897 (Norney bei Shackleford, Surrey) –, die Bauten in die Natur zu integrieren beziehungsweise die Natur in das Gebaute miteinzubeziehen. Bei dem erwähnten Beispiel ließ er die Gartenfront einfach von Pflanzen überwuchern. Eine Unterscheidung von natürlichen und künstlichen Bereichen ist nicht mehr möglich.[70] Natürlich war hier noch die Tradition des Pittoresken, die ja auch im 18. Jahrhundert den englischen Landschaftsgarten hervorgebracht hatte, wirksam. Wenn nach Stirlings Plan die Rotunde und die Begrenzungen der umliegenden Skulpturenterrassen von zahlreichen Pflanzenarten mit ihren unterschiedlichen Wachstumsphasen überwuchert werden, ja, wenn er sogar soweit geht, die Steinplatten nur aus dem Grund unpräpariert zu lassen, um so den natürlichen Alterungsprozeß nicht zu verhindern, dann wird deutlich, daß Stirling sich einer Tradition zuwandte, die ihren Ursprung im England des 18. Jahrhunderts hat. In jenem Zeitraum entstand auch die mit dem Pittoresken verknüpfte Tradition der Ruinenromantik, die Stirling seinerseits bei den Entlüftern der Tiefgarage zur Anwendung brachte. Schließlich dürfte auch sein ihm nicht erfüllter Wunsch, einige in der Nacht zum 24. Dezember 1982 angebrachte Wandmalereien zu bewahren (»Viva la Revolucion« und eine Blume), in diesem Sinne zu verstehen sein: zeittypische Phänomene der Gegenwart werden wie die der Vergangenheit aufgegriffen und bewahrt. Der Protest gegen das Gebäude ist genauso real wie das Gebäude selbst. Daß so etwas toleriert wird, ist wiederum sehr charakteristisch für Stirling.

Bei der Formgebung derartiger pittoresker Phänomene ist nicht auszuschließen, daß sich Stirling – im übrigen tat man dies auch immer im 18. Jahrhundert – an Stichen, wie etwa dem von seinem Lehrer Colin Rowe publizierten des Augustus-Mausoleums (Etienne Du Pérac, um 1575), orientierte. Die Ähnlichkeit der Stirlingschen Rotunde mit der des Stiches ist geradezu frappierend.[71]

Die Absicht, die eigenen Bauten älter erscheinen zu lassen, als sie in Wirklichkeit waren, oder sie sich gar im ruinösen Zustand vorzustellen, hatten die britischen Architekten William Chambers (1723–1796) und Sir John Soane im 18. Jahrhundert zum Ausdruck gebracht. Chambers zeichnete 1751/52 einen Entwurf, der ein Mausoleum des Prinzen Frederic von Wales als Ruine zeigte. Soane ließ den Architekten J. M. Gandy die von ihm 1771–1843 errichtete Bank von England in Form einer piranesischen Ruine zeichnen.[72] Der eklektische Architekt Sir Edwin Lutyens (1869–1944) verfolgte verwandte Ziele noch um die Jahrhundertwende. Er verwendete sowohl bei seinen Bauten als auch bei seinen Möbeln Materialien, die schnell verwitterten, da auch für ihn das Sichtbarwerden der Zeit ein wichtiger ästhetischer Faktor im Sinne des Pittoresken war. Nicht in der Art der Übernahme bestimmter architektonischer Muster, aber in der Weise, mit Architektur humorvoll umzugehen, besteht eine bestimmte geistige Verwandtschaft. Lutyens' unkonventionelle Verwendung traditioneller Muster wurde von englischen Kunstkritikern als »noughty« bezeichnet. Mit Vorbehalten wäre dies auf Stirling anwendbar[73] wie auch die Aussage Colin Amerys bezüglich Lutyens: »Man denkt, daß man weiß, worauf man schaut, aber da gibt es dann immer etwas, das mehr, das riskant und originell ist, wie eine eigenartige Verdrehung der Dinge, die Übertreibung oder die Vermischung stilistischer Elemente.«[74] Lutyens, der aus der Webb-Shaw-Voysey-Tradition des Pittoresken kam, war ein Meister räumlicher Planung, die nur darauf zielte, dem Besucher beim Durchschreiten seiner Häuser ungewöhnliche räumliche Erlebnisse zu vermitteln.[75]

Webb, Shaw, Voysey und Lutyens entstammten in gewisser Weise alle dem von William Morris gegründeten »Arts and Crafts Movement«, einem englischen Vorläufer der Jugendstil-Bewegung. Auf diese berief sich auch der schottische Architekt Charles Rennie Mackintosh (1868–1928). Zu Beginn des Kapitels wurde Stirling ihn erwähnend zitiert. Es hieß dort, daß Mackintosh nach Voysey der modernste englische Architekt sei. Bei ihm scheint auch Stirling wieder anzuknüpfen. Er hat selbst einmal gesagt, daß er in der mittleren Zeit seiner Hochschuljahre eine Passion für Mackintosh gehabt hätte.[76] Mackintosh, der Erbauer der Glasgower Kunstakademie (1898–1899 und 1907–1909), benutzte neben den Jugendstilelementen auch Formen der regionalen Archi-

Edwin Lutyens.
Deanery Garden, Sonning, Berkshire.
1899–1902

**Charles Rennie Mackintosh.
Kunstschule in Glasgow. 1898–1899**

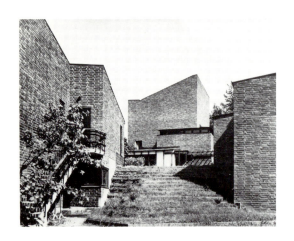

**Alvar Aalto.
Rathaus in Säynätsalo. 1950–1952**

tektur. Der bei Stirling so auffällige Kontrast von eckigen und runden Formen läßt sich in ähnlicher Form auch bei Mackintosh nachweisen. So wird die Eingangsfassade der Kunstschule von den auf der englischen Tudor-Tradition beruhenden, eckigen Atelierfenstern bestimmt. Die Fassadenmitte weist hingegen historisierende, geschwungene Formen auf. Das rationale, rein technisch bestimmte Fensterschema wird gegen eine an schottische Burgen erinnernde Architektur gesetzt. Vom Kontrast der eckigen und geschweiften Linien werden auch die Innenräume weitgehend bestimmt.

Wie Stirling bediente sich Mackintosh eines subtilen Spiels verschiedener Materialien. So liegen vor dem kräftigen Mauerwerkskörper filigrane Straßen- und Balkongitter. Vor den Fenstern befinden sich elegante Eisenstrukturen, die den Laufplanken der Fensterputzer vorbehalten waren. Es ergibt sich hier eine der Staatsgalerie durchaus verwandte Ambivalenz von Traditionellem und Technischem.[77] Am Schnittpunkt von Süd- und Westfassade trifft die mit Mauerwerk verkleidete Westseite auf die lediglich verputzte Südwand. An dieser Stelle wird offenbar, daß die Westseite nur mit einer Steinverkleidung versehen wurde. Auch Stirling gibt verschiedentlich die Möglichkeit, das Mauerwerk als ein lediglich vorgeblendetes zu erkennen. Der Glasgower Bau bietet somit ein ganz ähnliches freies Spiel mit Materialien und Formen.[78] Sowohl der Umgang mit den Räumen und den an Skulpturen erinnernden plastischen Bauformen als auch die asymmetrisch angeordnete Eingangspartie innerhalb einer symmetrischen Gesamtanlage lassen an Mackintosh als Orientierungspunkt denken. Schließlich kann man die holzgefaßten Fenster der Restaurierungswerkstatt und des Seminarraums im Anlieferungsweg als modifizierte Versionen der kleinen Glasgower Erkerfenster betrachten. Auf jeden Fall tragen die beiden Bauten in der Thematisierung der Komponenten Tradition und Technik gemeinsame Züge.

Die vorausgegangenen Analysen haben gezeigt, daß Stirling sich eindeutig in eine englische Architekturtradition einreiht, daß er zugleich aber auch eine Vorliebe für bestimmte Architekten wie Soane, Schinkel oder Le Corbusier hat. Bezeichnend für ihn ist, daß er selbst, der wie kaum ein anderer Architekt die Baugeschichte kennt, alle seine Bauten und Entwürfe auf Vorbilder zurückgeführt hat. Nie hat er deren Ursprünge verheimlicht: »With such an education I developed obsessions through the entire history of architecture – a situation which is still with me – though at certain times I'm more interested in some particular aspect than others!« (»Mit einer solchen Ausbildung entwickelte ich bezüglich der gesamten Architekturgeschichte geradezu eine Leidenschaft – ein Zustand, der immer noch anhält –, wenn ich auch manchmal mehr nur an einem ganz bestimmten Aspekt interessiert bin als an anderen«).[79]

Er wies schon immer auf die Verwandtschaft seiner Bauten mit denen der Vergangenheit hin. Beispielsweise sah er eine Beziehung zwischen seinem Churchill-College-Entwurf für Cambridge (1958) und Vanbrughs Blenheim Castle (1705), oder es gilt ihm Hawksmoors Christ Queen's College Church in Spitalfields (1714, London) als für Leicester vorbildlich. Das Queen's College Building in Oxford (1966) führt er auf das Trinity College in Cambridge (1500), den Stadtplan von Runcorn New Town (1967) auf den Bedford Square (1744), das St. Andrews Arts Centre (1971) auf die Villa Giulia in Rom (1551) zurück.[80]

Wenn auch Stirlings architektonisches Denken im wesentlichen der englischen Bautradition zuzurechnen ist, wobei zugleich natürlich auch immer wieder Anregungen Le Corbusiers spürbar werden, so muß an dieser Stelle dennoch ein Architekt erwähnt werden, der schon in der ersten Hälfte dieses Jahrhunderts zwar modern gebaut hatte, dessen spätere Bauten jedoch nicht dem »International Style« angehören: der Finne Alvar Aalto (1898–1976).

Unter Vermeidung von Stilzitaten provozierte er mit Hilfe von »stylistic metaphors« Allusionen an bekannte Bauformen und -körper. So nahm er etwa bei seinen Kirchen den ikonographischen Typ der Basilika und des Campanile wieder auf, um auf diese Weise die Assoziation »Kirche« hervorzurufen. Die Formen als solche waren modern, die typologischen Ursprünge dagegen in der Architekturgeschichte zu finden. Durch die Wiedererkennbarkeit seiner Bauten wollte Aalto die Orientierungsmöglichkeit der Betrachter gewährleistet wissen. Aalto propagierte eine öffentlich erkennbare Sprache, die auf dem »common sense« beruhen sollte.[81] Diese Erkennbarkeit in der Typologie setzte sich bis in die Materialwahl fort.

Beim Rathaus in Säynätsalo (1950) wurde die Ziegelbauweise angewandt, um dadurch auf die nationale Tradition zu verweisen. In verwandtem Sinn ist auch das von Stirling benutzte Material bis zu einem gewissen Grad Bedeutungsträger, wie in Leicester, wo Glas und Stahl auf die Funktion als Ingenieurfakultät

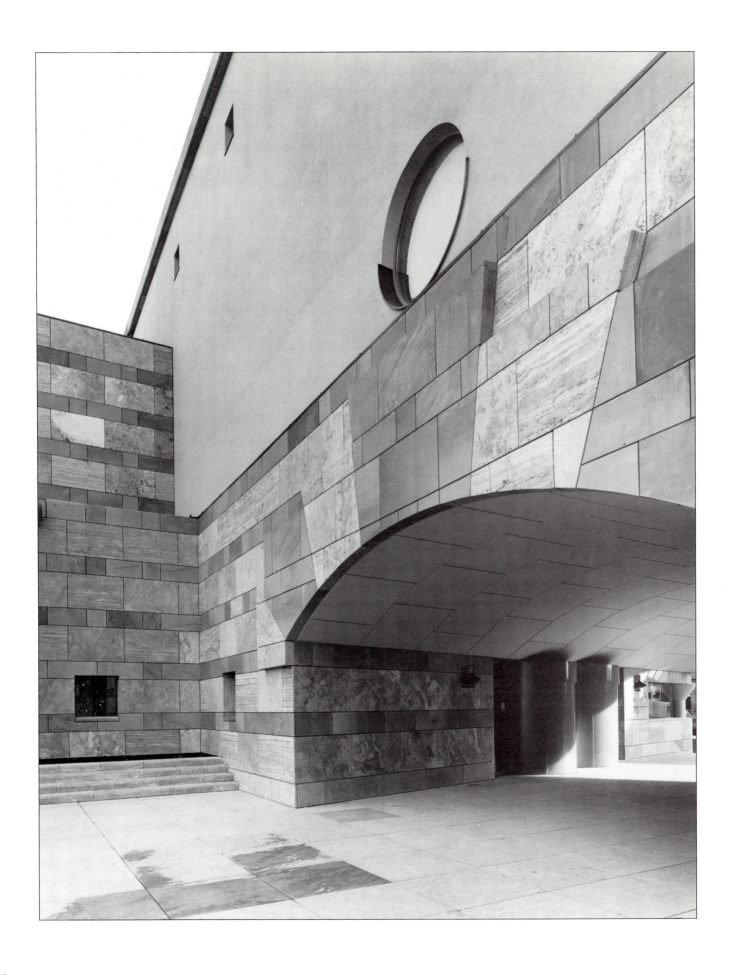

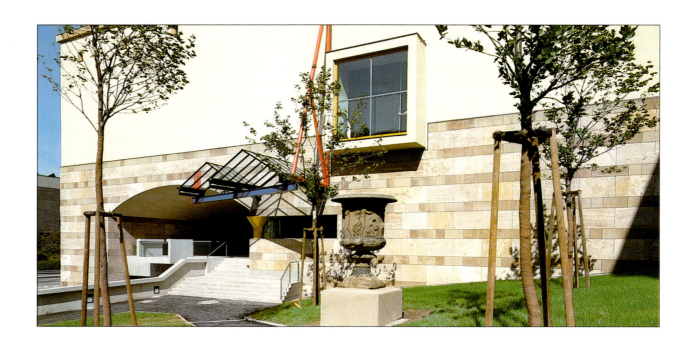

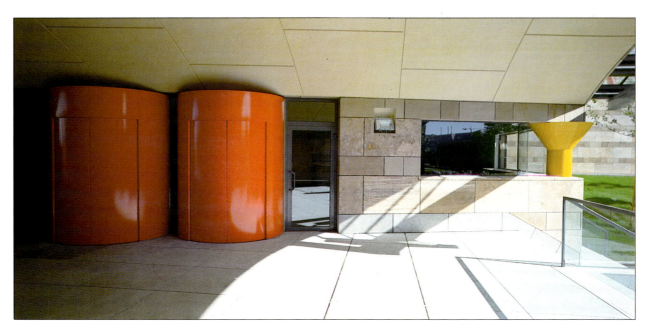

Mit den Glasdächern »inszenierte«
Stirling vor dem Hintergrund der
historisierenden Steinwand das Thema
Technik; die Farbe des Putzes
orientiert sich am Altbau der Staats-
galerie. Die Vase von Friedrich
Distelbarth stand einst im Hof des
Altbaus und fand nun hier ihre
endgültige Aufstellung.
In die Ecke des Fensterschlitzes
setzte Stirling eine gelb gestrichene
Säule, die auffällig den Bogen
abfängt.

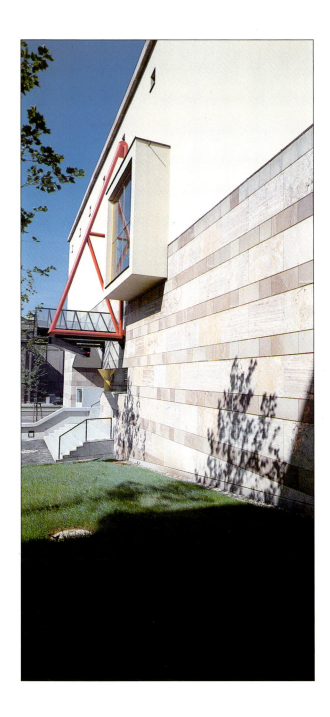

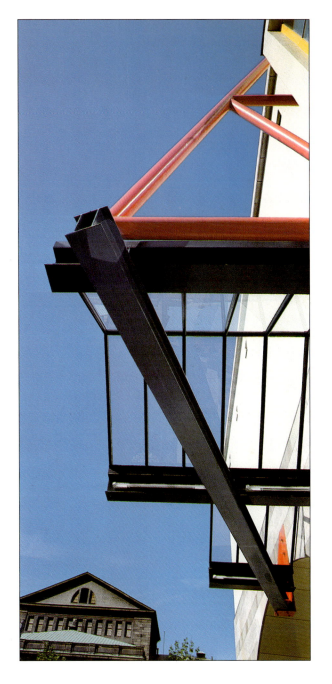

Foyer und glasgedeckte Aufgangs-
rampe des Kammertheaters. Die
Leuchtstoffröhren der Foyerdecke sind
gleichzeitig Wegweiser zur Aufgangs-
rampe.

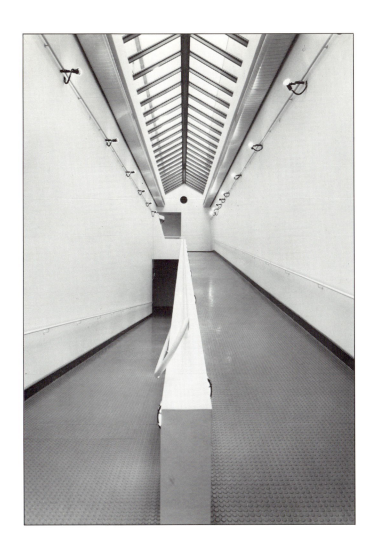

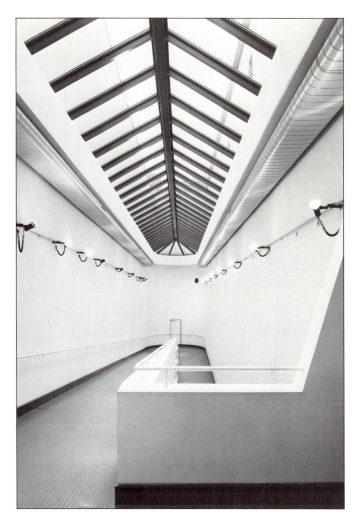

Wörtlich genommen hat der Architekt
den Wunsch der Benutzer nach einer
»Black box« – ein lediglich von Technik
bestimmter schwarzer Raum –, in dem
die technischen Installationen frei
sichtbar sind.

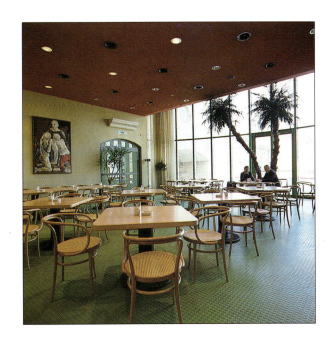

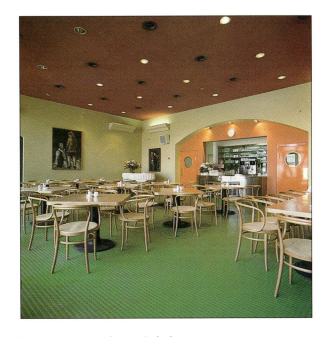

Das Restaurant »Fresko« am Ende der
Terrasse, vor seiner Glasfassade kann
man im Sommer im Freien sitzen.

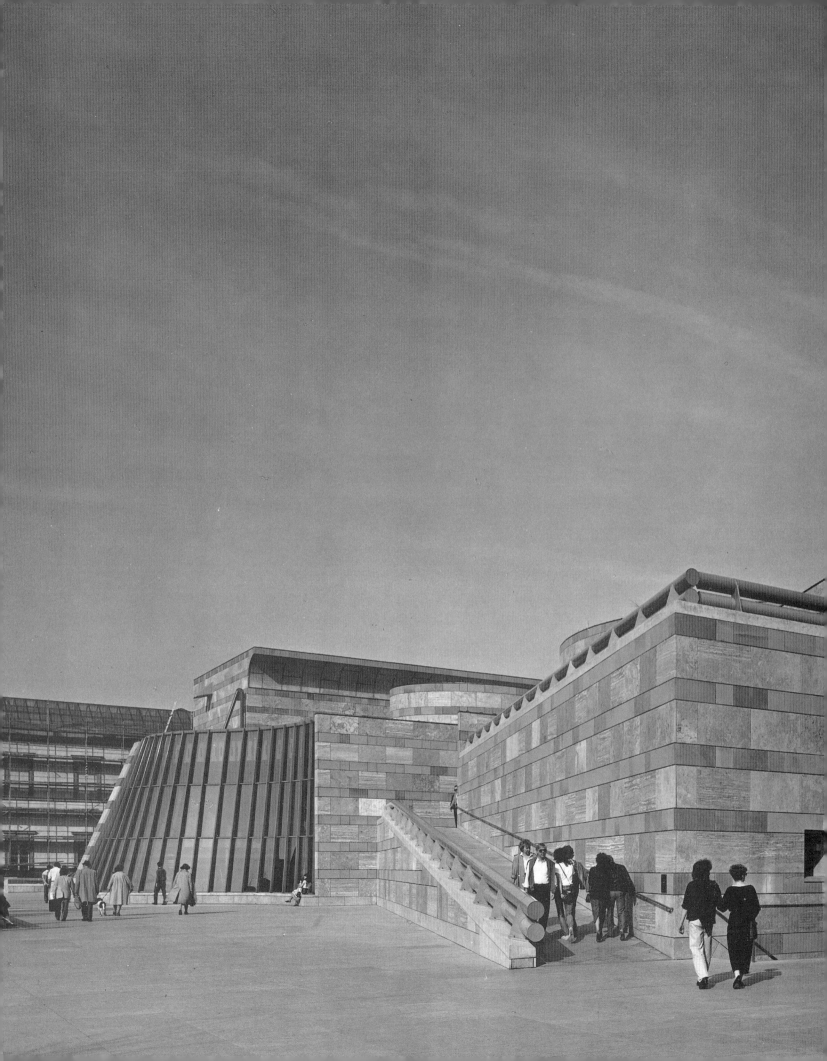

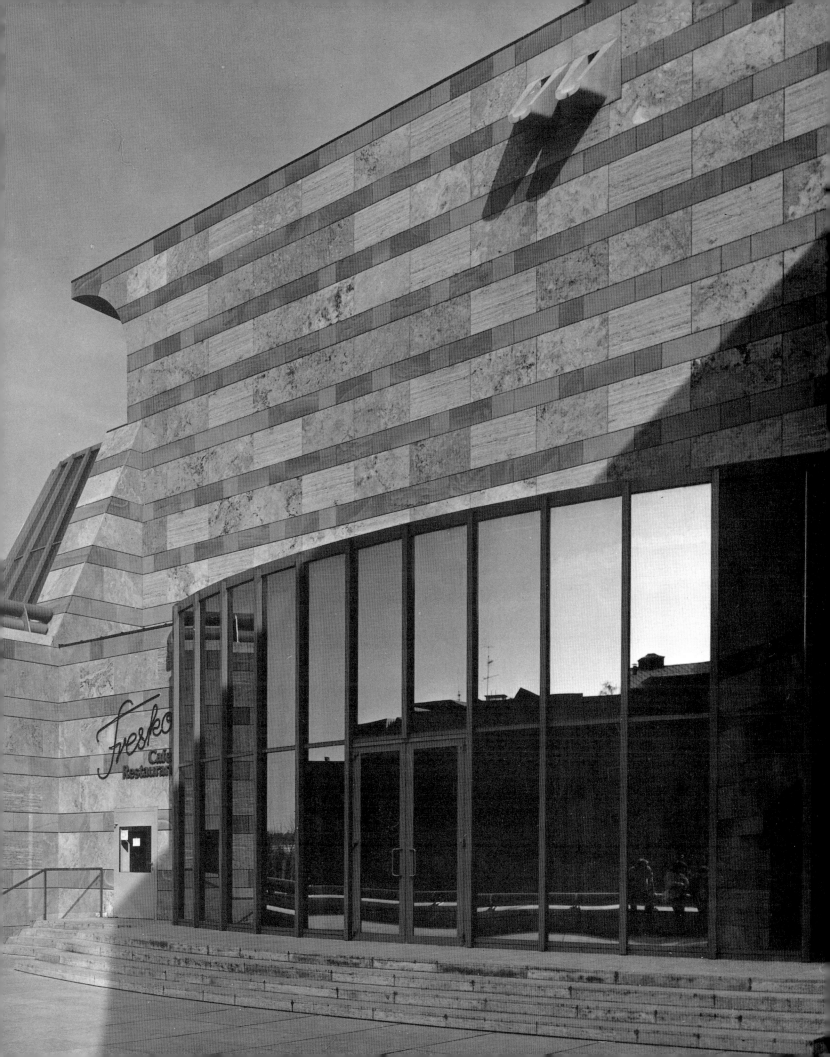

Index

Fotonachweis